Magical Christmas in Oaxaca

MEXICO

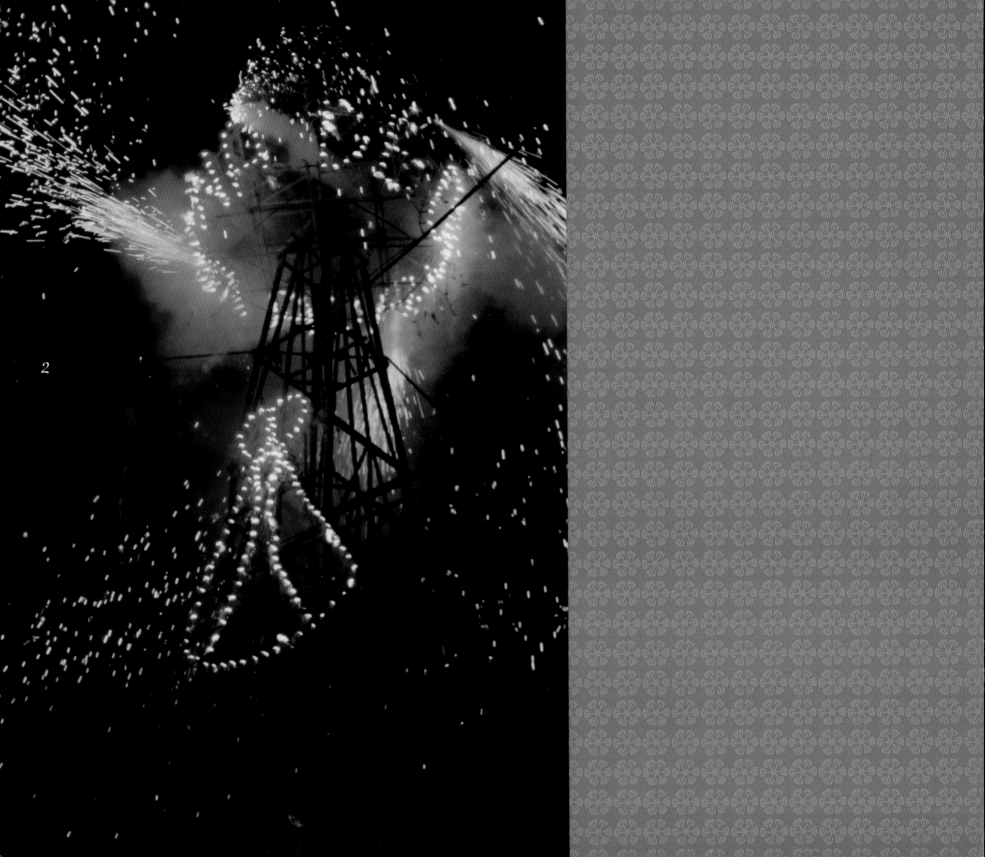

2

Navidad Mágica en Oaxaca
Magical Christmas in Oaxaca

Texto y fotos por ✺ **Text and photos by**

MARY J. ANDRADE

LA OFERTA REVIEW, INC.

Publicado por La Oferta Review Inc.
1376 N. Fourth St.
San José, CA 95112
(408) 436-7850
http://www.laoferta.com

Diseño y producción: Laser.Com

San Francisco (415) 252-3341

Impresión: Global Interprint Inc.
Santa Rosa, California

Primera Edición 2003

Biblioteca del Congreso, Número de la Tarjeta del Catálogo:
2003094744

ISBN # 09665876-7-7

Published by La Oferta Review Inc.
1376 N. Fourth Street
San Jose, CA 95112
(408) 436-7850
http://www.laoferta.com

Design and Production: Laser.Com
San Francisco (415) 252-3341

Printed by Global Interprint Inc.

Santa Rosa, California

First Edition 2003

Library of Congress Control Number: 2003094744

ISBN # 09665876-7-7

Publisher's Cataloging-in-Publication
 (Provided by Quality Books, Inc.)

Andrade, Mary J.
 Navidad mágica en Oaxaca / texto y fotos por Mary J.
 Andrade = Magical Christmas in Oaxaca / text and photos
 by Mary J. Andrade. -- 1st ed.
 p. cm.
 Includes index.
 LCCN 2003094744
 ISBN 0-9665876-7-7

 1. Christmas--Mexico--Oaxaca (State) 2. Oaxaca
 (Mexico : State)--Social life and customs. 3. Oaxaca
 (Mexico : State)--Religious life and customs.
 I. Title. II. Title: Magical Christmas in Oaxaca.

GT4987.16.A53 2003 394.2663'097274
 QBI03-200602

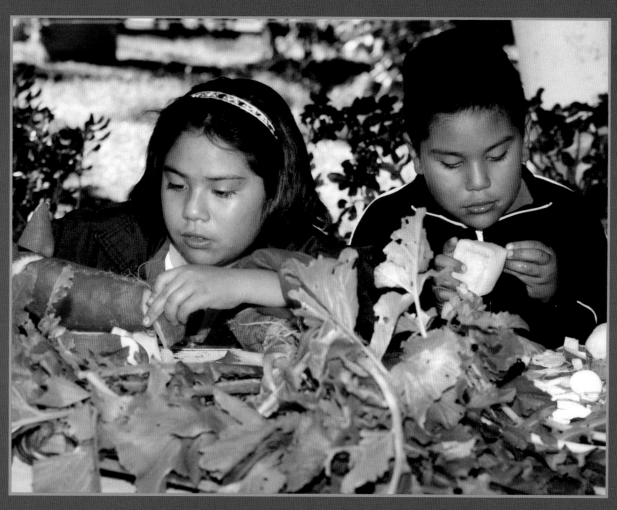

5

Niños participantes del Concurso Infantil de figuras de rábanos.

A girl and a boy participating in a children's contest, making figures with radishes.

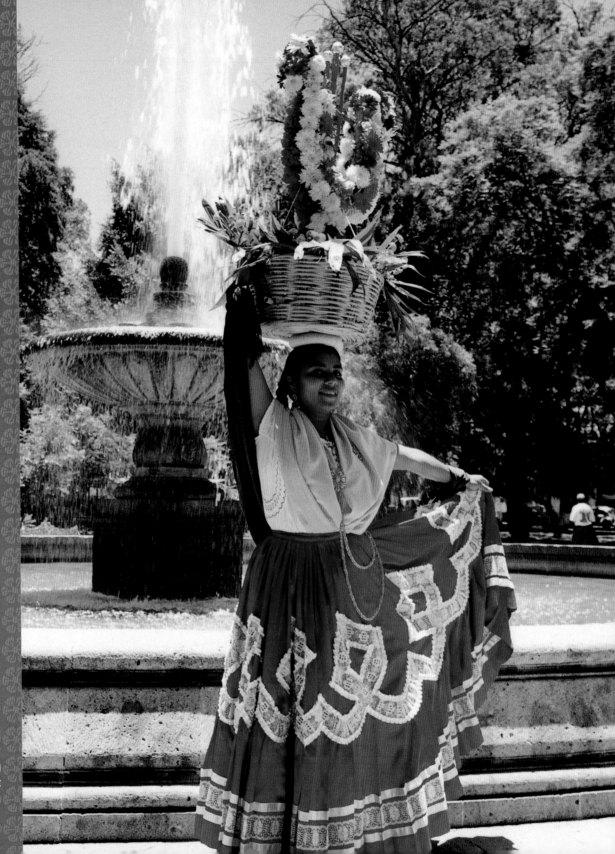

6

China oaxaqueña, participante en
el concurso de la Diosa Centeotl.

Oaxacan young lady, participating
in the Diosa Centeotl contest

Índice

Table of Contents

Buñuelos, dulces tradicionales de la temporada.

Bunuelos, the traditional pastry of the season.

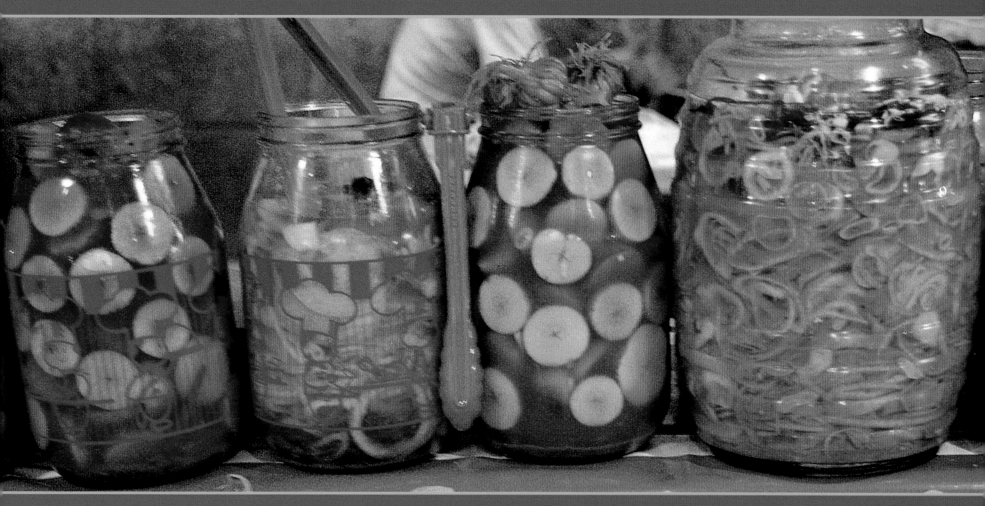

Diferentes variedades de frutas en conserva.

Different kinds of preserved fruits.

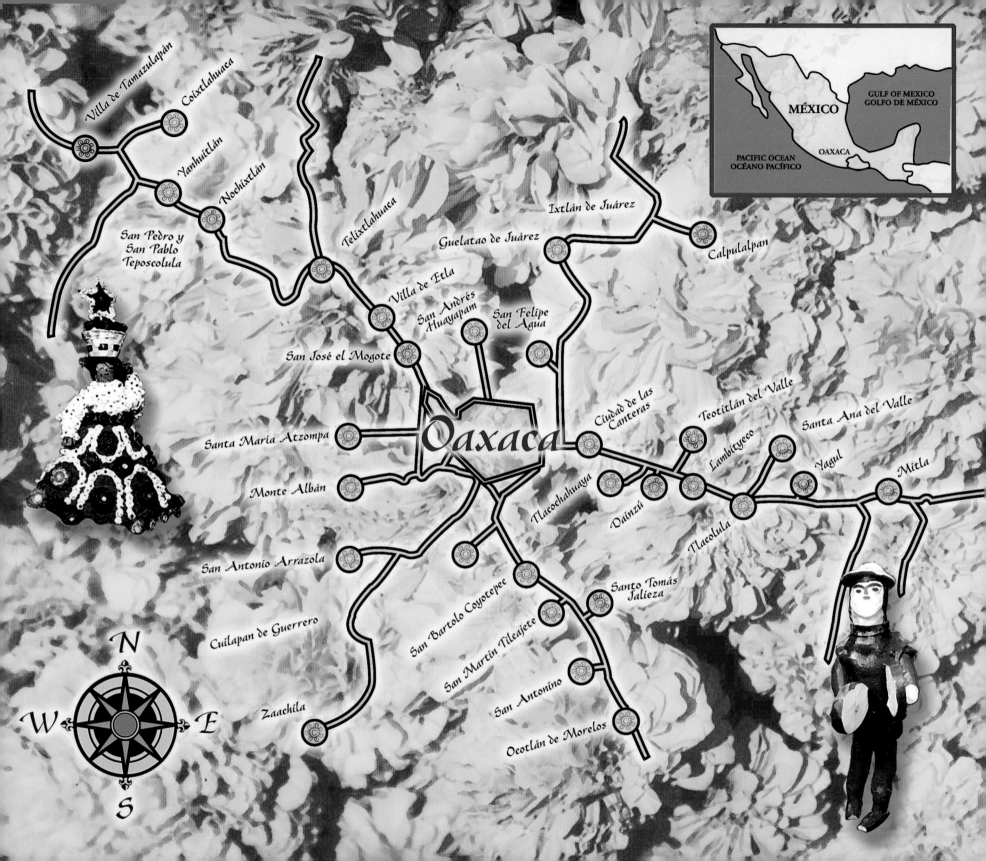

MÉXICO

GULF OF MEXICO
GOLFO DE MÉXICO

PACIFIC OCEAN
OCÉANO PACÍFICO

OAXACA

Villa de Tamazulapán

Coixtlahuaca

Yanhuitlán

Nochixtlán

San Pedro y
San Pablo
Teposcolula

Telixtlahuaca

Ixtlán de Juárez

Guelatao de Juárez

Calpulalpan

Villa de Etla

San Andrés
Huayapam

San Felipe
del Agua

San José el Mogote

Ciudad de las
Canteras

Teotitlán del Valle

Santa Ana del Valle

Santa María Atzompa

Oaxaca

Lambityeco

Yagul

Mitla

Monte Albán

Tlacochahuaya

Dainzú

Tlacolula

San Antonio Arrazola

Santo Tomás
Jalieza

Cuilapan de Guerrero

San Bartolo Coyotepec

San Martín Tilcajete

San Antonino

N

W E

S

Zaachila

Ocotlán de Morelos

Navidad Mágica en Oaxaca

✤

Magical Christmas in Oaxaca

Figuras confeccionadas con rábanos.
Figures made with radishes.

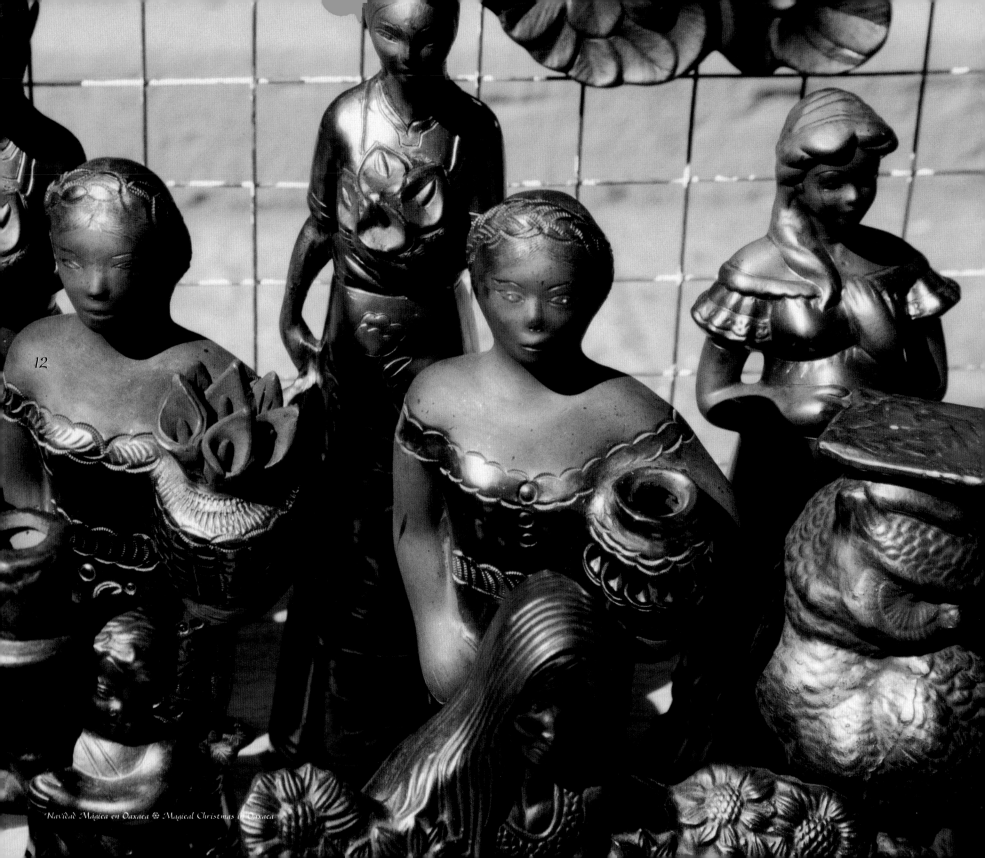

12

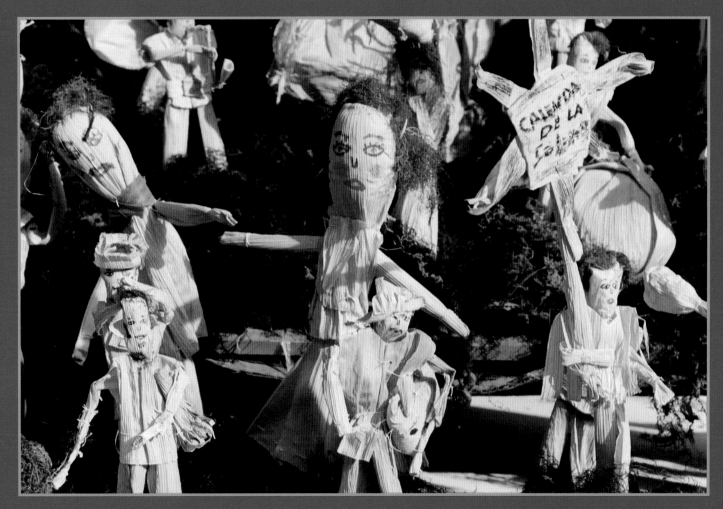

Figuras hechas con totomoxtle representando la Calenda en honor de la Virgen de la Soledad.

Figures made with corn husks, represent the Calenda in honor of the Virgin of Solitude.

Retrato para que no se pase el tiempo

Son mujeres y hombres los que forman la danza
un proceso de espacio integrado en el tiempo
que evoluciona al paso
y es pose de un encuentro
enmarcado en instante.
Un grupo: unión, creencia, sensación, llamarada,
eco, color, encanto, casi círculo el gesto,
casi ritmo la gracia,
la esbelta galanura de los ademanes
que unen cielos y tierras en los ceños y el porte
de su propio esplendor.
Que no se pase el tiempo si el rostro es elocuencia
poesía y entrega, demostración que expresa
un devenir estático
que se ofrenda en visaje de anímico recuerdo.
Las sonrisas son músicas y las miradas águilas
que bailan ritmos dulces de sus propias creencias.
Hombre, mujeres sabias: pantomima de sueños
ancestrales, como luces del alma en éxtasis.
Son colores, colores de huipiles que transcienden
con su propia elegancia.
Es Oaxaca en el fondo: universal encuentro
de blanco, verde, azul, rojo, amarillo...
y el aire anaranjado que entona la armonía.
Color de las canteras
quiebro de amaneceres y elocuencias
en el guiño de un flash que es luz de Guelaguetza
presentida sin tiempo.
Como esos resplandores infinitos
que luego nos regalan días claros
e iluminan el sueño, como si fuera magia.
¡Frente al grupo que posa nunca pasará el tiempo!

Julie Sopetrán
(Poetisa española)

Photograph So That Time May Cease

There are women and men who form a dance,
a process of integrated space in time
that changes its pace
and pose from an encounter
framed in an instant.
A group: union, belief, sensation, a burst of fire,
echo, color, charm, almost a circular gesture,
almost a rhythm of grace.
The slender elegance of gesture
that unites skies and lands in the crease of a frown and in the bearing
of its own splendor.
Let time cease if the face is eloquent,
poetic and expressive, a demonstration that manifests
a static hereafter
and offers itself a countenance from soulful memory.
The smiles are sounds and the gazes, eagles
that dance sweet rhythms of their own beliefs.
Men, wise women: pantomime ancestral dreams
like lights from a soul in ecstasy.
They are colors; colors of *huipiles* that transcend
their own elegance.
It's from the depths of Oaxaca, universal encounter
of white, green, blue, red, yellow...
and the orange air that adjusts the harmony.
The quarry color,
broken sunrises of eloquence
that in the wink of an eye is
the brilliance of a timeless Guelaguetza.
Like those infinite rays
that later give us clear days
and illuminate the dream, as if it was magic.
Never shall time alter the image of a group that has posed!

Julie Sopetran
(Spanish Poet)

14

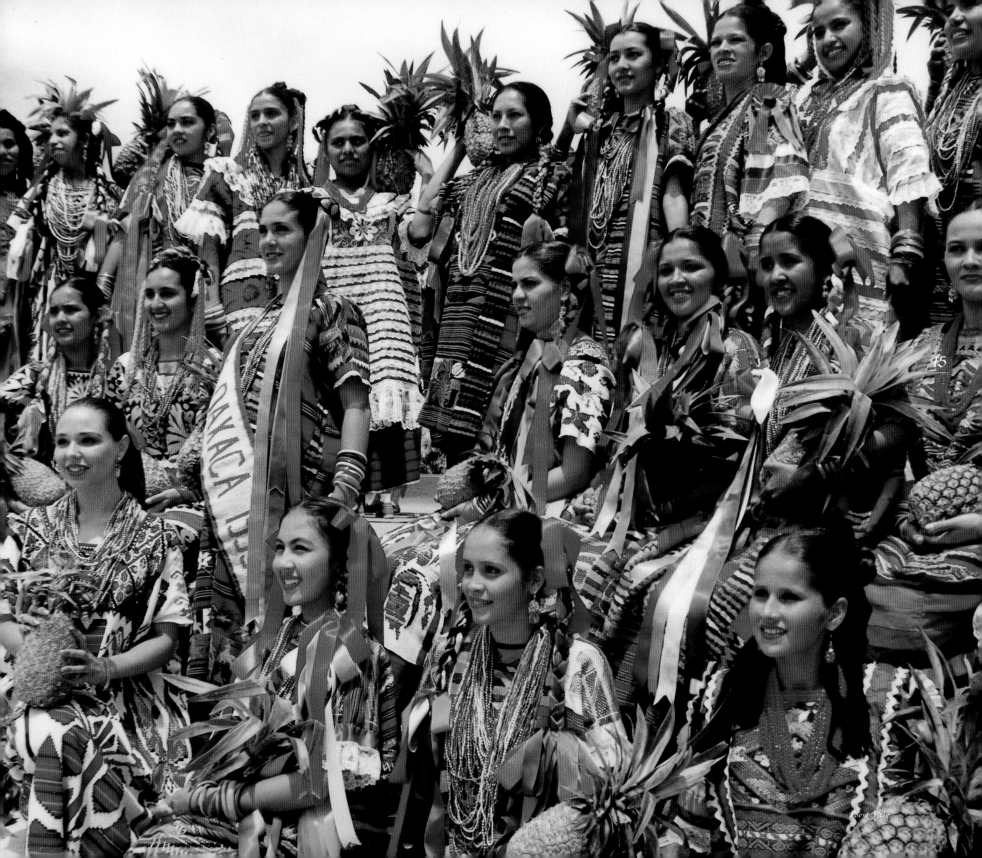

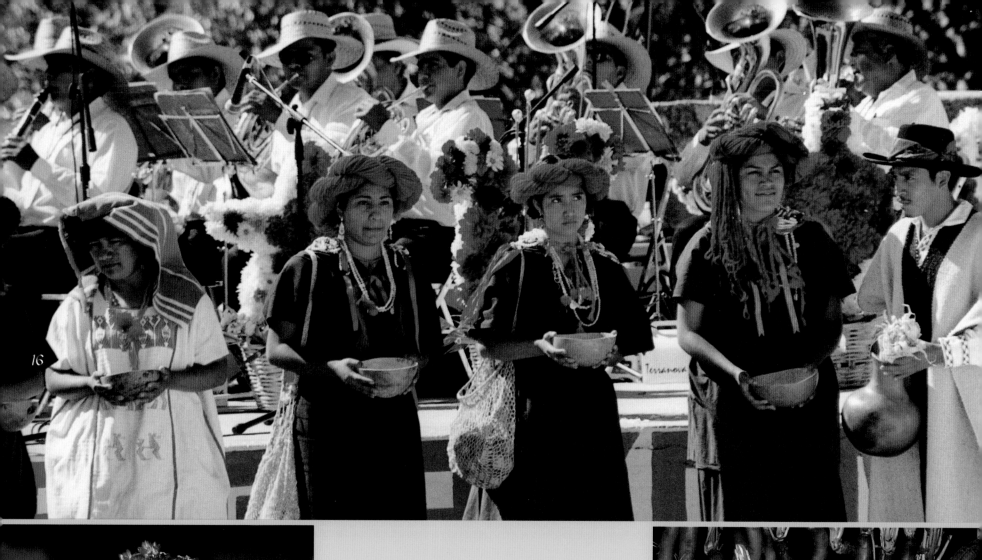

16

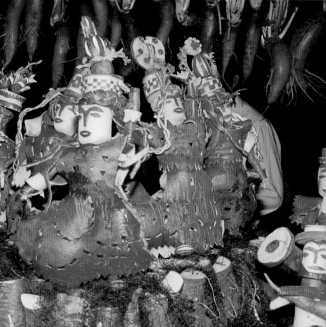

Introducción
❁
Introduction

Mary J. Andrade ha tenido consistencia ejemplar en su talento para captar con el lente de su cámara fotográfica – que lleva detrás ojo y cerebro enamorados – la belleza y profundidad de México y de su pueblo.

El ojo enamorado es el que descubre los tesoros ocultos y los pone a la luz para el disfrute de todos, es zahorí[1], adivino. Así Mary nos enseña a ver y en ese sentido, además de artista, es maestra que con palabras e imágenes nos enseña a conocernos a nosotros mismos.

No es fortuito, el filósofo Waldo Frank escribió en su libro América Hispana "Acaso México, como ningún pueblo del mundo, es el recinto del genio, desde los primeros mayas hasta el artífice campesino moderno, México no ha hecho más que prodigar incesantemente belleza. Las canciones, las danzas, la escultura, los cuadros, la cerámica, los tapices, los juguetes, las alhajas... testifican que este pueblo, desde tiempo inmemorial, ha conocido de algún modo la verdad".

Mary J. Andrade nació en otras tierras de América y al llegar a México descubrió con el corazón algo de sí misma y tomó a México y lo hizo suyo y después tiene la generosidad de compartirlo con nosotros.

Sólo nos queda desear larga y productiva vida a Mary y pedirle que nos siga haciendo llegar, con imágenes y palabras, sus descubrimientos de este México de tesoros insondables.

Arq. Martín Ruiz Camino
Oaxaca de Juárez, Oaxaca

Mary J. Andrade has consistently shown her talent to capture with the camera lens, the beauty and depth of Mexico and its people.

Her insightful eye discovers the hidden treasures and shines a light on them for the enjoyment of everyone. She is inquisitive, a fortune teller. In this way, Mary teaches us how to see and, in this sense, is a teacher that through words and images shows us how to better know ourselves.

It is not accidental that the philosopher Waldo Frank wrote in his book *Hispanic America*, "Perhaps Mexico is unlike any other place in the world, the cradle of genius. From the time of the first Mayans to the modern peasant artisan, Mexico has done nothing but incessantly express beauty. The songs, dances, sculptures, paintings, ceramics, tapestries, toys, jewelery, ... give evidence that these people, from ancient times, have somehow known truth."

Mary J. Andrade was born in another part of America. Upon visiting Mexico, she embraced and discovered something about herself. She gave it a place in her heart, and then generously shared it with us.

All that is left for us to do is to wish Mary a long and productive life; and ask that she continue to share through words and images, her discoveries of Mexico and its unfathomable treasures.

Arq. Martin Ruiz Camino
Oaxaca de Juarez

[1] Persona perspicaz

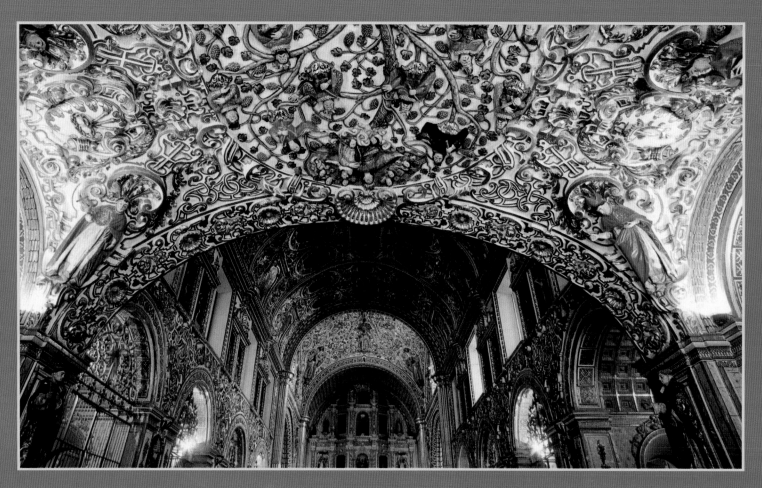

Interior de la bóveda central de la iglesia de Santo Domingo.

View of the main aisle of Santo Domingo church.

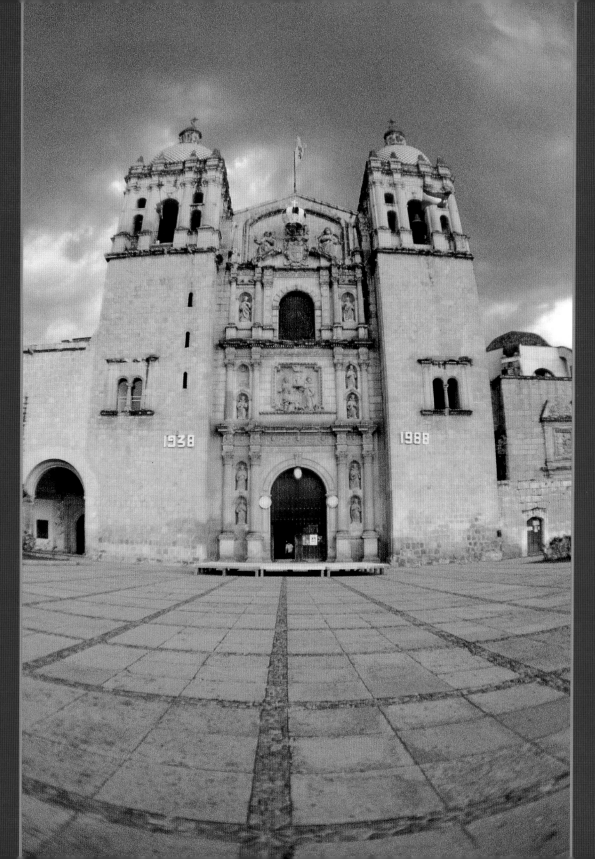

Iglesia de Santo Domingo.
Church of Santo Domingo.

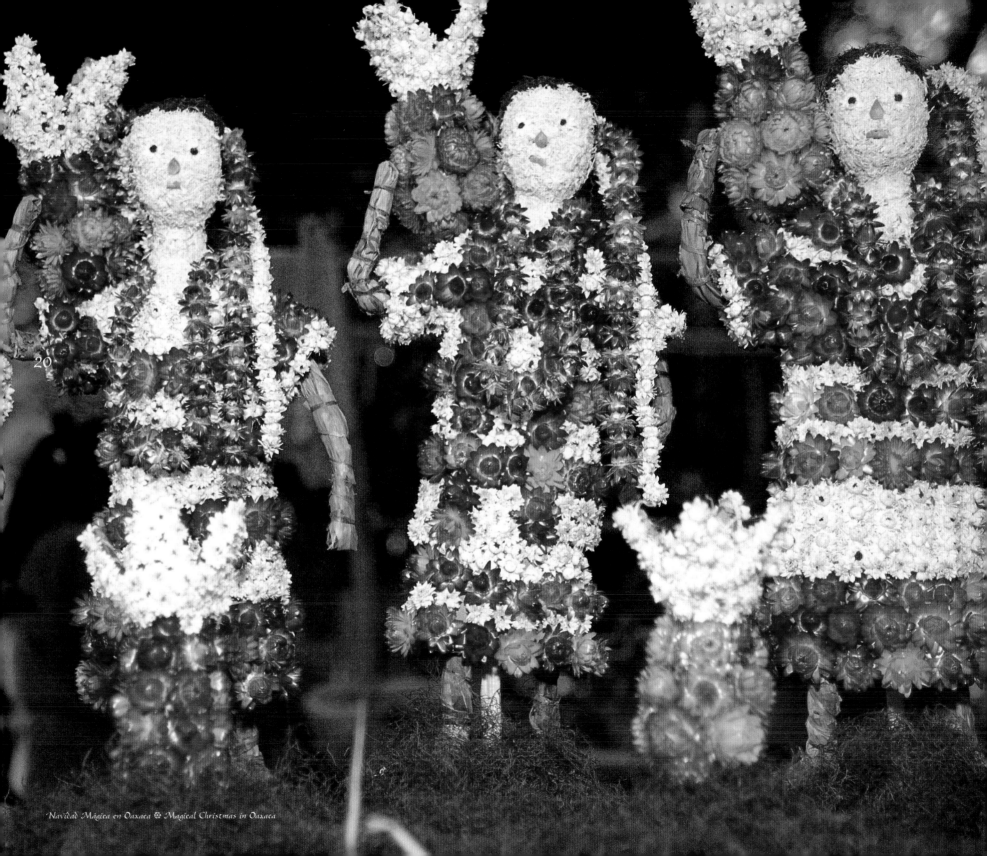

Navidad Mágica en Oaxaca ❀ Magical Christmas in Oaxaca

LAS FIESTAS DECEMBRINAS EN OAXACA

Desde los primeros días de diciembre, el centro de Oaxaca se convierte en el eje de todas las actividades culturales y sociales de los habitantes de esta ciudad; comerciantes de comida ponen sus puestos y los más variados dulces invitan a ser saboreados. Vendedores de globos iluminan los ojitos de los pequeños que transitan sujetos de las manos de sus padres. Los heladeros proclaman sus sabores y no faltan dos Santa Claus llamando la atención para que los niños se retraten en los trineos con uno de ellos.

Oaxaca es generosa en tradiciones. Durante el mes de diciembre las fiestas llenas de colorido, música y religiosidad destacan dentro de la proverbial tranquilidad de esta ciudad provinciana. Entre ellas están la celebración de la Virgen de Juquila, el 8 de diciembre y las que se hacen en honor a la Guadalupana, el día 12, cuyas apariciones a San Juan Diego se celebran en la capital mexicana con profundo fervor religioso.

En este libro enfocaremos en los festejos de la Patrona de Oaxaca la Virgen de la Soledad, el 18 de diciembre, así como en el Festival de la Noche de Rábanos que tiene lugar el 23 de diciembre, continuando con las Posadas que se inician el 16 de diciembre y que culminan con el desfile de las Calendas[2] de los distintos templos católicos, la noche del 24 de diciembre. Todas estas manifestaciones de regocijo llenas de colorido, sirven como vínculo para que se exprese el prodigioso folklore de las siete regiones de Oaxaca, con presentaciones diarias de las danzas de la Guelaguetza, festividad en la que enfocamos al final de esta publicación.

Frente al atrio de la Catedral destaca el nacimiento con figuras de tamaño normal, hechas de papel maché. La luz de los atardeceres crea en ellas sombras que le dan un encanto irreal al cuadro, sólo falta la figura del Niño Jesús que se coloca el 24 a la medianoche, al concluir varias semanas de celebraciones, en esta ciudad colonial.

[2] Fiestas pertenecientes a los santos

DECEMBER CELEBRATIONS IN OAXACA

During the first days of December, downtown Oaxaca becomes the cornerstone of all cultural and social activities for the residents of the city. Vendors set up their booths with food and a variety of sweets. Balloon vendors illuminate the eyes of children who are held tight by their parents. Ice cream vendors announce their flavors, and of course, there are always two Santa Clauses who are competing to be photographed with children along with their sleighs.

Oaxaca is generous in its traditions. Colorful festivities, music, and religious events can be seen in this tranquil, provincial city throughout the month of December. Among them are the celebrations of the Virgin of Juquila, on December 8th and the Virgin of Guadalupe, on December 12th.

This book will focus on the celebration of the "Lady of Oaxaca," the Virgin of Solitude, on December 18th. In addition, it covers the Festival of the Night of the Radish on December 23rd; and the *Posadas* which culminate on December 24th with the *Calenda de Nochebuena* (parade) with representations alusive to the birth of Baby Jesus, created by the different Catholic churches of the Oaxacan capital. All these festivities full of joy and color, serve as a way to express the prodigious folklore of the seven regions of Oaxaca, with daily presentations of the dances of the Guelaguetza.

A true to life nativity scene made out of paper *mache*, is created across the Cathedral atrium. The evening sun creates a shadow among these figures that makes the whole scene surreal. All that this scene needs is the Baby Jesus which is added on December 24th at midnight, upon the conclusion of several weeks of celebration.

[2] Celebrations pertinent to the saints.

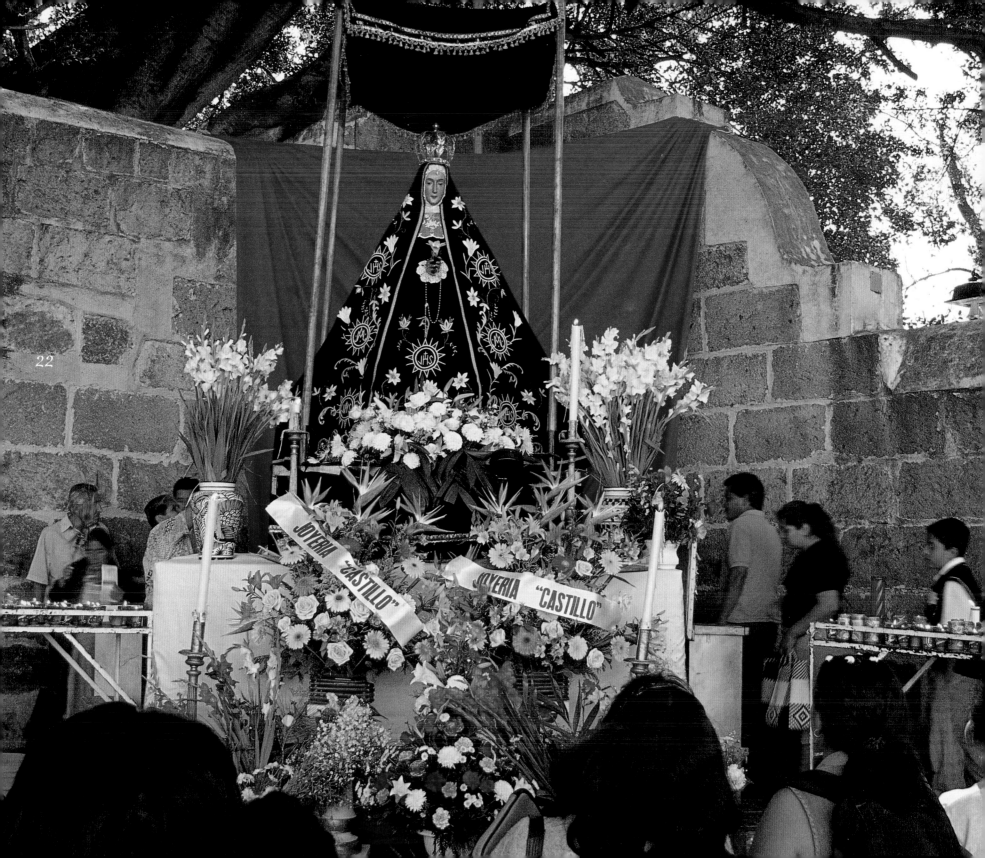

Mamá Chole

Nadie está solo nunca
ni a solas nadie por el mundo anda.
Un son de chirimía[3] es mi impaciencia
o un eco alternativo de la selva
que expresa su cordura prehispánica.
Mamá Chole cobija mis desvelos
en los más de mil años dándome cobijo.
En la canasta he puesto con esmero la alegría...
mis pájaros, mis flores, mis latidos, el corazón bien colocado,
el arpa y los pavos reales y mi forma de ser
y la esperanza y la hospitalidad
y los caminos de Monte Albán, tan lindos, las canteras
y un poquito de cielo y de clima y que no me falte el Amor.
¡Mi canasta! Y este traje de china que revuela las formas
en la belleza inédita de todos los colores,
para que el padrecito lo bendiga todo
con el agua bendita de la fiesta.
Nadie está solo nunca
La calenda es el mundo con todos los nombres
que ponen de manifiesto su gracia y su donaire.
Es la promesa compartida por los muchos favores recibidos de
Ella: ¡Mamá Chole! Ella, zapoteca, mixteca, española...
El castillo ya se rompe entre llamas
la luz toca mis manos, la luz estalla en formas,
la luz nos guía hacia el amanecer.
El son de las mañanitas me desmaya y me sugiere maravillas.
Las Danzas de la Pluma me envuelven
y me dejo llevar en movimiento hasta las plantas de Ella,
la Madre, la Soledad en compañía y la fe,
la fe que no nos falte.
Antojito de amor es mi ofrenda:
la canasta llena de sentimientos y es dulce la emoción
y azul y blanco el gozo; todo me reza amores compartidos
y estoy oyendo el agua correr detrás de la roca
a pesar del bullicio y las luces...
¡El agua! lo que faltaba en mi canasta...

Julie Sopetrán
(Poetisa española)

(3) Música tradicional interpretada por una sola persona con una flauta y un tamborcito pequeño.

Mamá Chole

No one is alone, ever.
Nor does anyone walk the world alone.
A melody of the *chirimia** is my impatience
or an alternate echo from the jungle
that expresses its pre-Hispanic sanity.
Mama Chole covers my pains
in the more than one thousand years of protection.
In the basket, I have placed happiness with great care...
my birds, my flowers, my heartbeats; a well-placed heart,
the harp and the royal peacocks and my way of being
and the hope, the hospitality
and the roads of Monte Alban; so pretty,
the quarry and the bit of sky and climate so that I may not lack love.
My basket! And this young girl's outfit that wraps her form
in the unaltered beauty of all the colors,
so that the priest may bless everything
with the holy waters of the celebration.
No one is alone, ever.
The procession is the world with all its names
that manifest her grace and carriage.
She is the promise shared by the many favors received from Her.
Her: Mama Chole! She is Zapotec, Mixtec, Spanish...
The castle has broken into flames
the light touches my hands; the light bursts in forms,
the light guides us towards the sunrise.
The song of *Las Mañanitas*** makes me faint and suggests miracles.
The *Danza de la Pluma**** encloses me
and I let a movement take me up to those plants of Hers,
the Mother, the Solitude in company, and in faith,
the faith we are never without.
A craving of love is my offer:
a basket full of feelings and sweet emotion
and blue and white enjoyment; everything I pray is shared love
and I am hearing the water running behind the rock
regardless of the commotion and the lights...
The water! What was missing in my little basket...

Julie Sopetran
(Spanish Poet)

* Chirimia: Music played by one person with a flute and a little drum.
** Las Mañanitas: Traditional singing salutation.
*** Danza de la Pluma: A centuries old dance: Known as the Dance of the Conquest.

23

Virgen de la Soledad ❋ Virgin of Solitude

24

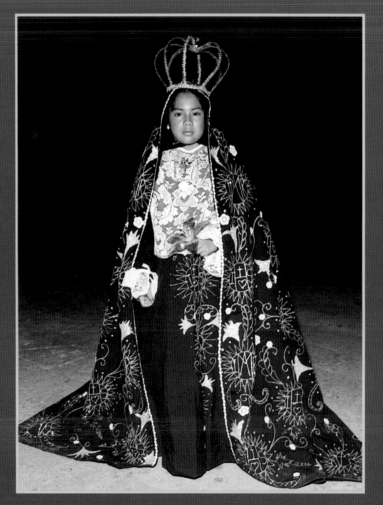

Niña vestida como la Virgen de la Soledad.

Girl dressed up as the Virgin of Solitude.

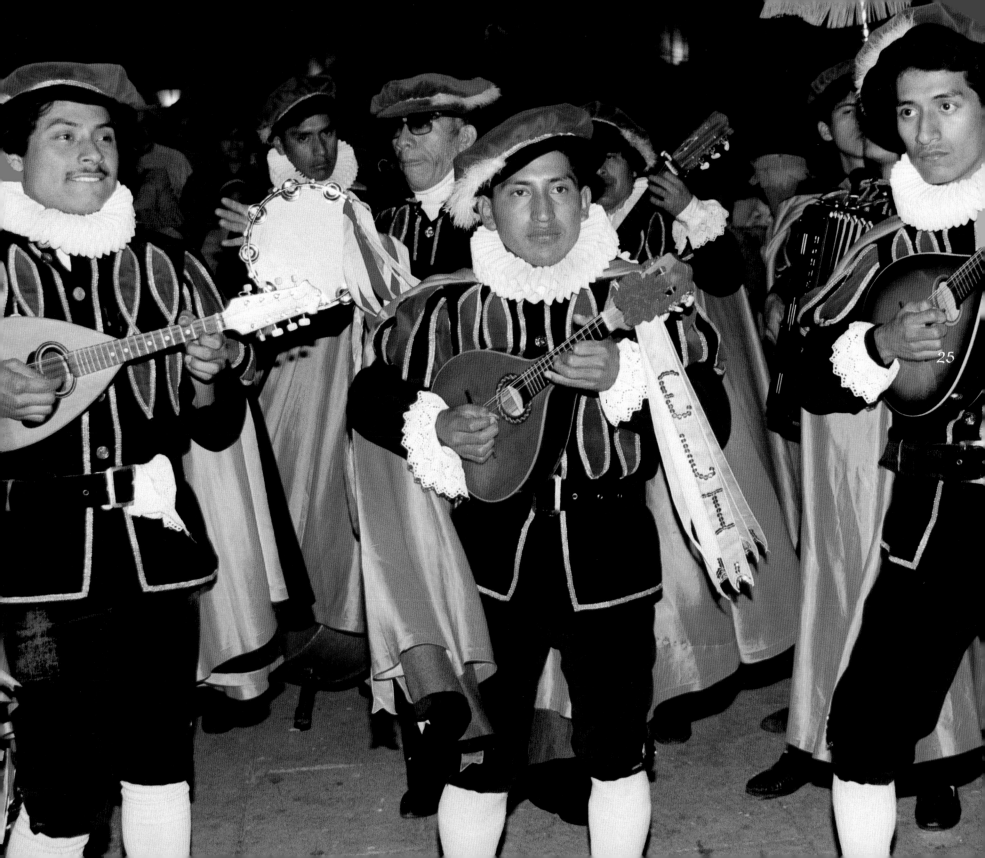

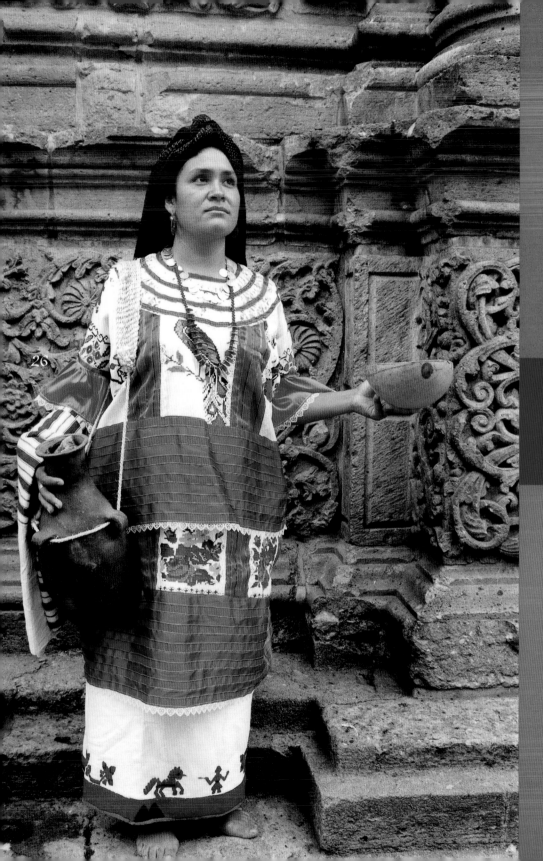

26

Candidata a diosa del maíz.
Candidate to goddess of the corn.

Oaxaca, a city known for its silver and gold fili-gree and for its green shade of quarry offers the joy and happiness of its December traditions.

Festejos en Honor de la Virgen de la Soledad

❀

Festivities in Honor of the Virgin of Solitude

Oaxaca, la ciudad de la filigrana en plata y oro, se viste con el color del jade de la cantera verde y se engalana para ofrecer la alegría de sus tradiciones decembrinas.

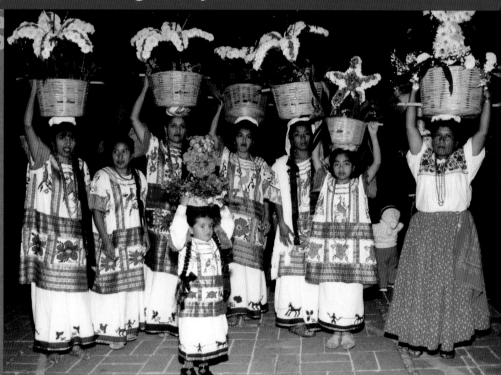

Tal parece que la bien ganada fama de los oaxaqueños de ser los más fiesteros de todo el país, se manifiesta en toda su magnificencia a partir del 6 de diciembre con una calenda en la que participan familiares y amigos, para continuar a través de los nueve días de las Posadas[3] que van desde el 16 hasta el 24 de diciembre. En el centro de este espíritu festivo está la celebración de la fiesta de la Patrona de Oaxaca, la Virgen de la Soledad el 18 de diciembre; a la que sigue el Festival de la Noche de Rábanos el 23 de ese mes, culminando con la Calenda de Nochebuena que transita alrededor del zócalo de la ciudad, a partir de las ocho de la noche. Además, las presentaciones diarias de las danzas de la Guelaguetza enriquecen las festividades.

Al finalizar noviembre, las personas mayores comentan "¡Ya apareció el Lucero de la Virgen!", señal precursora de la fiesta de la Santa Patrona del Estado, la Inmaculada Virgen de la Soledad. Es el 18 de diciembre, cuando en el estado se conmemora esta advocación que, según la leyenda que se transmite de padres a hijos, es la fecha en que apareció la imagen de la Virgen. No existe oaxaqueño que no le tenga cariño a "mamá Chole", como la llaman los indígenas.

Una vez que el lucero comienza a relucir en las diferentes regiones del estado, se inician las peregrinaciones hacia la capital. Van desde la Sierra, la Costa, la Mixteca, del Valle, de la Cañada, del Istmo y del Alto Papaloapan, y llegan con sus ofrendas al santuario de la Virgen de la Soledad, el que se levanta al pie del Cerro del Fortín.

Para mí, deseosa de participar en estas festividades, fue prácticamente un golpe de suerte llegar a Oaxaca justo el día que se celebraba la calenda en honor de la Virgen. Había previsto mi arribo con dos días de anticipación a la fecha de la celebración, que es el 18 de diciembre, con el propósito de descansar y planificar la forma como la cubriría fotográficamente. Mis planes quedaron a un lado al constatar que había llegado "justo en el momento".

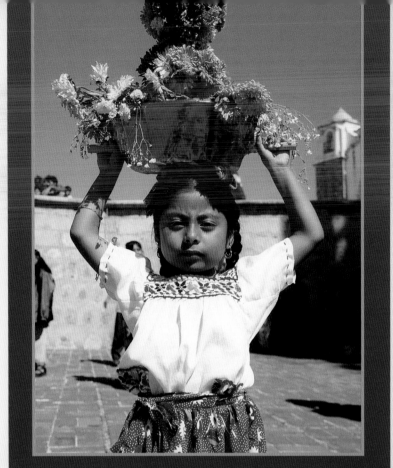

The people of Oaxaca have earned the reputation for having the most celebrations in Mexico. These festivities in all their glory, begin December 6th with a *calenda* in which relatives and friends participate. This continues with nine days of *posadas*[6] festivities which start December 16th. In the heart of these celebrations is the one dedicated to the Lady of Oaxaca, the Virgin of Solitude, on December 18th, followed by the Festival of the Radishes, December 23rd. The festivities culminate with the *calenda* of the Holy Night, at the city's zocalo (downtown). These festivities are enriched with the daily presentations of the dances of the Guelaguetza.

At the end of November, the elders comment, "The lights of the Virgin have appeared," which is the sign preceeding the festival of the Holy Lady of the State, the Immaculate Virgin of Solitude. It is on December 18th when this celebration is commemorated in the state. According to legend, which is transmitted from parent to offspring, the Virgin appeared. There is not a single Oaxacan resident who does not care for "mama Chole" (mother Chole), as she is called by the indigenous people.

Once the star begins to light up in the different regions of the state, the pilgrimages to the capital begin. They come from the Sierra, Coast, Mixteca, Valley, Canada, Isthmus, and Alto Papaloapan. They arrive with their offerings to the sanctuary of the Virgin of Solitude, which is raised at the foot of a peak called Cerro del Fortin.

I was eager to participate in these festivities, and it was sheer luck to arrive in Oaxaca on the day that they celebrated the *calenda* in honor of the Virgin. I had planned to arrive two days before the day of the celebration, which was December 18th, in order to rest and plan how to photograph the event. My plans were left behind since I discovered that I had arrived "right on time."

[3] Hospedaje

[6] Lodging for the Holy family to have a place to rest.

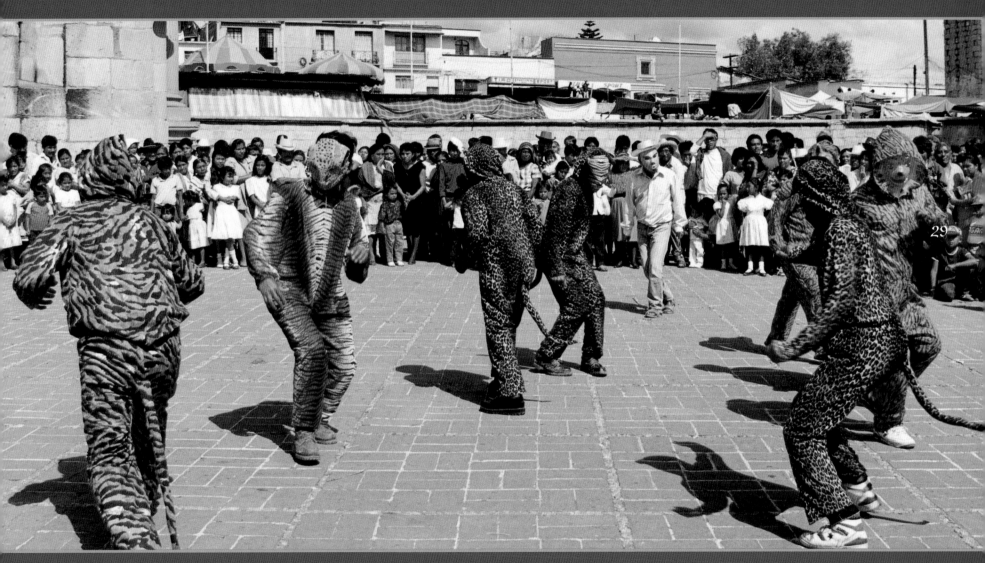

Bailarines danzando en el atrio de la Basílica de la Virgen de la Soledad.

Dancers in the atrium of the Basilica of the Virgin of Solitude.

29

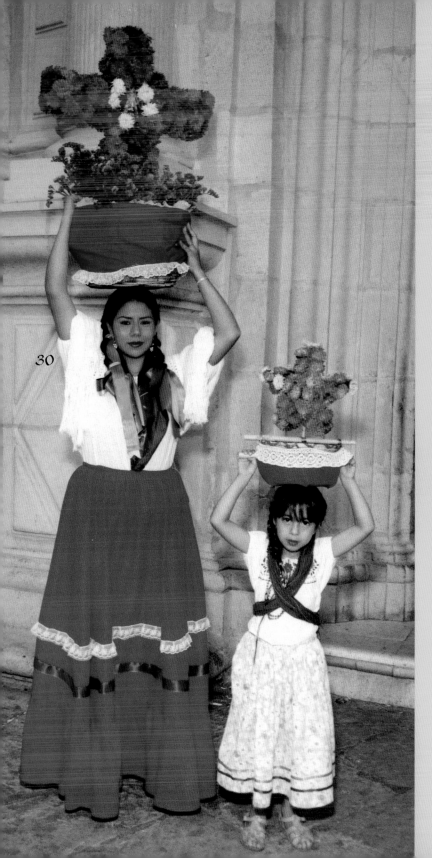

30

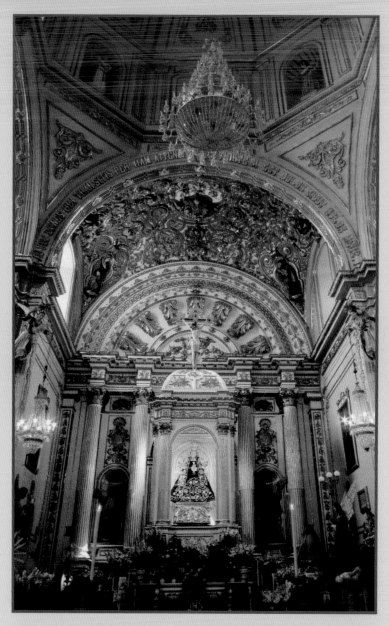

China oaxaqueña con su pequeña hija participa en la calenda en honor de la Virgen de la Soledad.

Oaxacan woman with her daughter participating in the *calenda* in honor of the Virgin of Solitude.

Altar principal de la Basílica, con la imagen de la Virgen de la Soledad.

Main altar in the Basilica, with the image of the Virgin of Solitude.

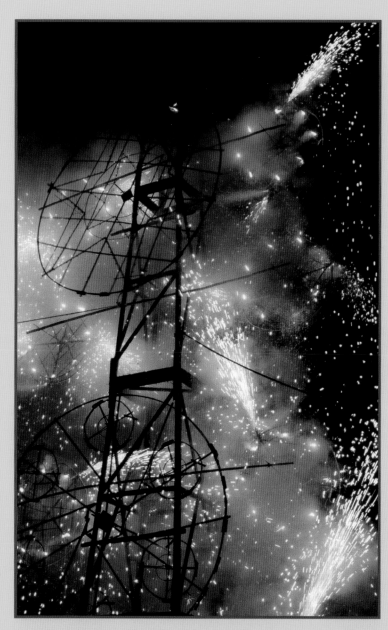

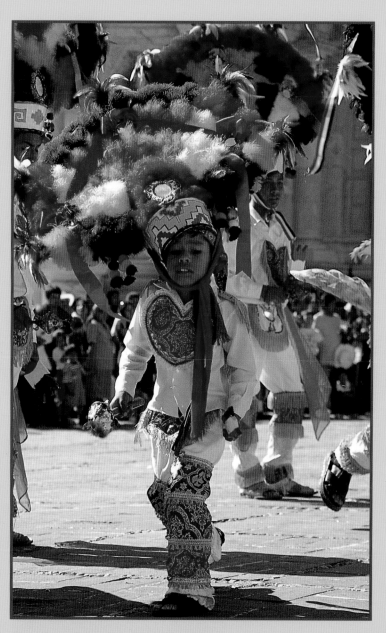

"Castillo" encendido la víspera de la celebración de la Virgen de la Soledad.

A "castle" of fireworks is lit up the night before the
religious celebration of the Virgin of Solitude.

Pequeño bailarín de la Danza de la Pluma.

Young boy performing The Feather Dance.

Virgen de la Soledad ❀ Virgin of Solitude

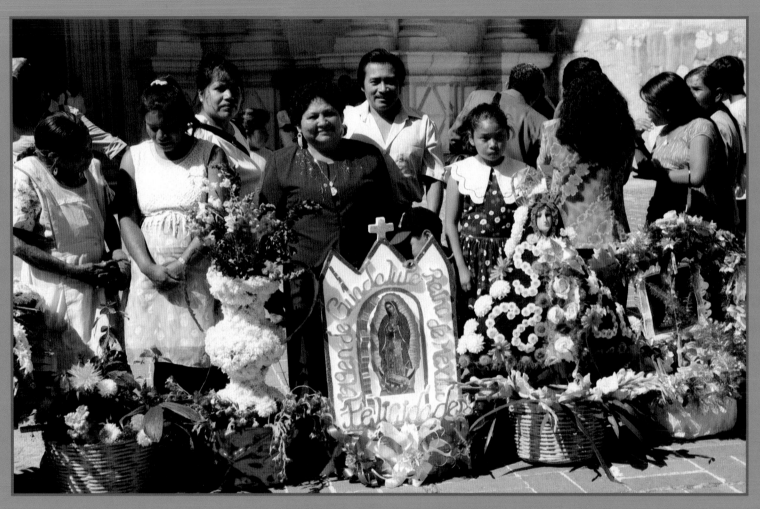

32

Delegación de comerciantes con sus canastas de flores.

Delegation of merchants with their baskets of flowers.

Pero como lo imprevisto trae muchas veces consigo resultados agradables, el estar inmersa en la agitación de estas horas festivas,viviéndolas intensamente, dejaron grabadas en mi espíritu el sentimiento de fraternidad y devoción de los oaxaqueños, expresada en forma de oraciones en voz alta, música, danzas y juegos pirotécnicos.

De acuerdo a las creencias, el 18 de diciembre de 1620, "un arriero que iba de Guatemala a Veracruz, se detuvo como era costumbre a descansar en la ermita de San Sebastián, en la 'Verde Antequera'. A la hora de partir, una mula ajena que estaba en la recua[4] se negó a moverse. La autoridad religiosa revisó entonces la carga de la mula, hallando unas imágenes de Nuestro Señor Jesucristo y de la Santísima Virgen, cuya leyenda decía 'María Santísima de la Soledad al pie de la Cruz'. Interpretando el hecho como un signo, en el lugar se construyó un templo dedicado a la Virgen de la Soledad".

El santuario —lee una inscripción dentro del templo— "es uno de los más bellos y notables de esta ciudad, por su arquitectura y decoración artística levantada en el lugar donde antiguamente se construyó una ermita dedicada a San Sebastián".

"La construcción del templo comenzó en 1582, pero debido a los continuos terremotos que han asolado a la capital del estado, hubo necesidad de reconstruírlo en 1682, encomendando la obra al ilustre capellán don Fernando Méndez. Sin embargo, quien tuvo la gloria de terminarla con su peculio fue el arcediano don Pedro Olátora y Carbajal en 1689, siendo consagrada por el Obispo Isidro Sariñana y Cuenca el 6 de septiembre de 1690. El mismo año se encomendó la construcción del convento anexo que se terminó en 1697, en donde se alojaron cinco monjes llegados de Puebla. Pero con la exclaustración decretada por los hijos de la Reforma, dicho convento sirvió de asiento al Hospicio de la Vega y posteriormente a la Escuela de Artes y Oficios.

[4] Conjunto de animales de carga

The unexpected often results in a happy outcome. By being immersed in the excitement of the festive hours and living them intensely, I was left with the understanding of the solidarity and devotion of the Oaxacan people. Their spirituality is expressed through prayer, music, dance, and pyrotechnics.

According to their beliefs, on December 18, 1620, "a horseman headed to Veracruz from Guatemala, stopped to rest, as was customary, at the hermitage of San Sebastian at the 'Green Antequera.' At the time of departure, a strange mule that was with the other animals refused to budge. The religious authority then searched the mule's baggage. There they found the images of Our Lord Jesus Christ and the Holy Virgin, in which was inscribed 'Holy Mary of Solitude at the Foot of the Cross.' They took this event as a sign, and constructed a temple in that same place in honor of the Virgin of Solitude."

Inside the temple, an inscription reads: "This altar is one of the most beautiful and notable in this city, for its architecture and artistic decoration and is raised in the same place where the hermitage dedicated to San Sebastian was constructed.

"The construction of the church began in 1582, but due to the continuous earthquakes that have hit the state capital, it was necessary to rebuild it in 1682. This job was supervised by the priest Fernando Mendez. Archdeacon Pedro Olatora Carbajal had the privilege to complete the job in 1689. It was blessed by Bishop Isidro Sarinana and Cuenca on December 6, 1690. That same year, the construction for the convent began and was finished in 1697. Five monks from Puebla lived there. With the decree by the Sons of the Reform, the priests were ordered to leave the cloister, so that this convent could serve as Hospice de la Vega and later as the School of Arts and Trades.

"The front piece is about 24 meters high and has 12 statues of saints. The images are still in good condition. The Virgin of Monte Calvario is located in the center. Yellow quarry stone covers the original green quarry stone, as well as the structure."

34

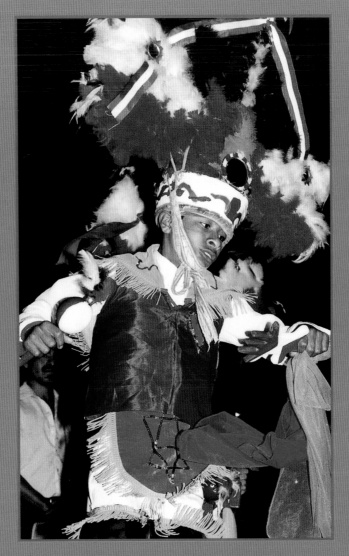

Bailarín de la Danza de la Pluma.

A dancer performs The Feather Dance.

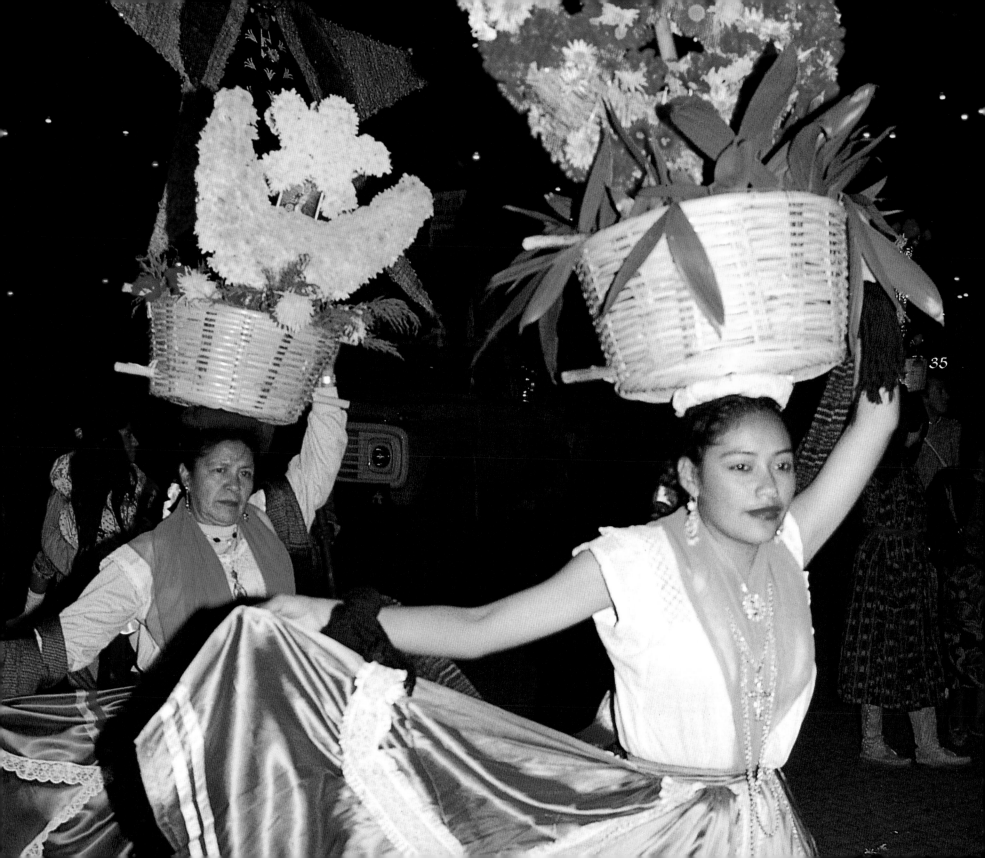

"La portada mide 24 metros de altura cuenta con 12 estatuas de santos. Hasta el presente, las imágenes se conservan en buen estado. En el centro está la de la Virgen del Monte Calvario. Esta fachada en cantera amarilla está sobrepuesta a la original que era de cantera verde, como todo el macizo de la construcción.

"El exquisito gusto arquitectónico del conjunto es de primera calidad lo que hizo al historiador oaxaqueño José Antonio Gay expresar: 'Los arcos atrevidos, las bóvedas soberbias, la finura de los detalles, como la grandiosidad del pensamiento que se manifiesta en el conjunto, hacen de este templo uno de los mejores de Oaxaca' ".

Este hermoso templo y su amplio atrio es el lugar de peregrinación de millares de devotos que acuden a visitar a la Patrona de Oaxaca, ofrendándole regalos en forma de flores y joyas, durante los 15 días que duran sus fiestas en diciembre.

Cada día hay una celebración diferente, siendo la Misa de la Calenda, el 16 de diciembre a las 6:30 de la tarde, la de mayor colorido.

"Primero Dios iremos a la calenda
María de la Soledad
En camarín de cristales
vela tu Virgen doliente
sus destinos celestiales
y es alivio de tus males
la palidez de su frente..."

Con esta estrofa, las Chinas de la Calenda[5], envían sus invitaciones manuscritas para que los habitantes de la ciudad se unan al festejo de "un año más que estamos bajo su maternal protección. Ella nos espera para compartir con nosotros la alegría de su fiesta".

[5] Jóvenes a cargo de la celebración religiosa

"The exquisite architectural design is of excellent quality which led Jose Antonio Gay, a Oaxacan historian, to state: 'The aggressive arches, astute vault, fine detail, like the grandeur of thought presented by the ensemble, makes this church one of the best in Oaxaca'."

This beautiful church and its vast atrium is a location for pilgrimages of the devout, thousands who come to visit the Lady of Oaxaca. They bring offerings which include flowers and jewels, throughout the 15-day duration of the December festivities.

Each day has a different celebration. The most colorful of all is the December 16th 6:30 p.m. mass.

"First God we shall go to the Calenda
Mary of Solitude,
in a room of crystals,
give vigil to your suffering Virgin
their celestial destinies
and its remedy of your ailments
the paleness of her forehead..."

With this poem, the ladies of the *calenda* send their invitations so that the residents of the city can join in the celebration of "one more year which we are under her maternal protection. She awaits to share with us the joy of her celebration."

Before six in the evening, women begin to arrive carrying baskets. Waiting for the band to begin playing *chirimia* music, the women and young girls dance with the baskets on top of their heads. Like a preview to what follows at night, they rotate following the beat of the music. After 20 minutes they begin to form two lines at the entrance of the church. Heading this formation are several children dressed as angels. Their mothers are by their side and in the constant fluttering they keep straightening the wings and fixing their gowns, while the children patiently wait the moment to enter the Basilica. After the blessing by the priest who splashes Holy Water over the people and baskets, the group enters slowly up to the foot of the main altar. At this point the women begin once again to form two lines with their brightly decorated baskets.

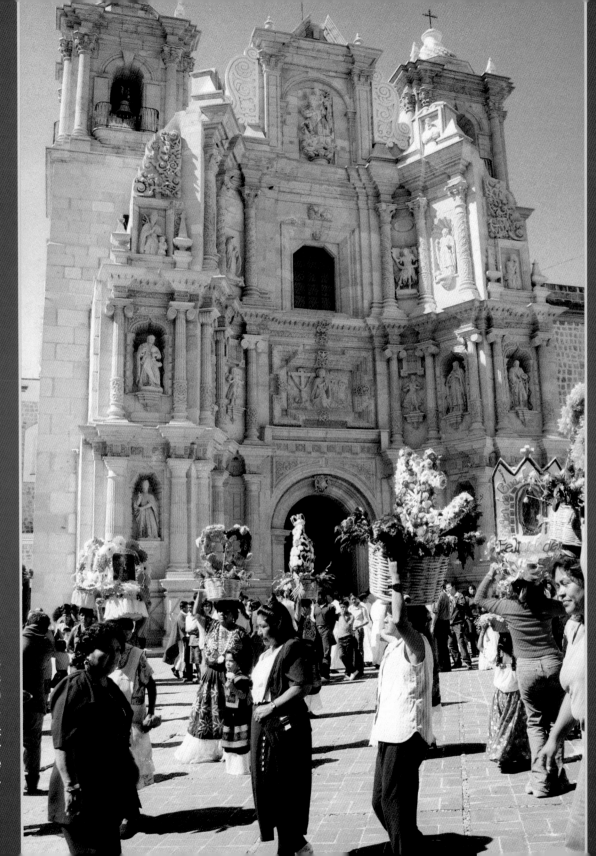

Delegaciones de diferentes barrios bailan con las canastas en el atrio de la Basílica de la Virgen de la Soledad.

Delegations from different neighborhoods dance with their baskets in the atrium of the Basilica of the Virgin of Solitude.

37

Antes de las seis de la tarde comienzan a llegar hasta el atrio las mujeres con sus canastas, en espera de que la banda inicie su música de chirimía. Como un prólogo a lo que sigue en la noche, las mujeres y niñas pequeñas danzan con las canastas en sus cabezas, la cual sostienen con ambas manos mientras giran siguiendo los compases de la música. Después de 20 minutos comienzan a formarse en doble fila a la entrada de la iglesia. Encabezan esta formación varios niños vestidos de ángeles, custodiados por sus madres quienes en revoloteo constante se encargan de enderezar alas, extender vestidos, mientras los pequeños esperan pacientemente el momento del ingreso a la Basílica. Después de la bendición dada por el sacerdote, quien salpica agua bendita sobre las personas y las canastas, entran lentamente hasta el pie del altar mayor, punto desde el cual las mujeres vuelven a formar doble hileras con sus canastas regiamente decoradas.

Son docenas decoradas con flores de diversos colores, con diseños de arpas, imágenes de la Virgen venerada, santos, pavos reales, liras y pájaros. Las floricultoras y horticultoras de la ciudad son las que ponen la nota artística al momento, engalanando la festividad.

Terminada la misa, los angelitos y las niñas vestidas como la Virgen de la Soledad suben a los carros alegóricos seguidas por los monos o muñecos gigantes y por las mujeres ataviadas con sus trajes de chinas oaxaqueñas, llevando sus canastas orgullosamente y recibiendo a su paso la muestra de admiración de parte de los espectadores, que las siguen en sus recorridos.

En la calenda cada una de las personas que porta una canasta lo hace en pago de una promesa por un favor recibido de la Virgen, muchas son pesadas y quienes las portan colocan cuatro ladrillos en su base para mantener el equilibrio de ellas sobre sus cabezas, mientras bailan al compás de la música de banda.

Estas manifestaciones populares tienen como objetivo solemnizar las fiestas, cuyos antecedentes se encuentran en la época de la Colonia, cuando fueron introducidas por sacerdotes católicos. Las calendas tienen madrinas en cada una de las parroquias que visitan, ellas se encargan de agazajar a los participantes con pan, chocolate y todo lo que esté al alcance de su bolsillo. Para iniciar su recorrido se organizan de la siguiente manera: los coheteros, los músicos, los monos, las chinas oaxaqueñas con sus canastas en la cabeza y los carros alegóricos.

La calenda de la Virgen de la Soledad incluye en su recorrido — que dura hasta el amanecer del 17 —, a la Catedral y a las iglesias del Carmen Alto, Guadalupe, Jalatlaco, la Merced, los Siete Príncipes, Consolación, San Francisco, San Juan de Dios y el Marquesado.

Al llegar a cada una de las iglesias los coheteros anuncian el arribo de la comparsa detonando petardos. Luego de instalarse, la banda toca la música

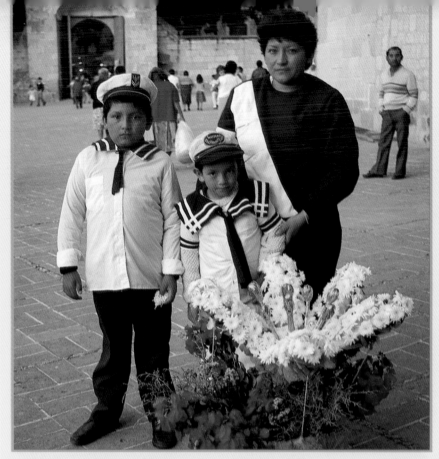

There are dozens of baskets decorated with different colors of flowers that are shaped into designs of harps, images of the beloved Virgin, saints and birds. The flower growers put the artistic touch to the moment.

Once mass ends, the little angels and the girls dressed up as the Virgin of the Solitude go to the floats, followed by the giants and by the women wearing their special attire of *Chinas Oaxaqueñas*, proudly carrying their baskets and receiving shows of admiration from the spectators that follow them around the city.

Persons who carry a basket in the *calenda* do so to keep a promise for a favor granted by the Virgin. Many baskets are heavy and carry four bricks to maintain an equilibrium as they are balanced on top of heads. The person holding them whirls to the beat of the music.

The objective of these celebrations is to make them sacred. They originated in the Colonial times when they were introduced by priests. The *calendas* have godmothers in every church where they visit. The godmother's role is to delight the participant with pastries and hot chocolate and anything else they can afford. The *calenda* begins its tour in the following order: firework handlers, monkeys, the *Chinas Oaxaqueñas* with baskets on their heads, and then floats.

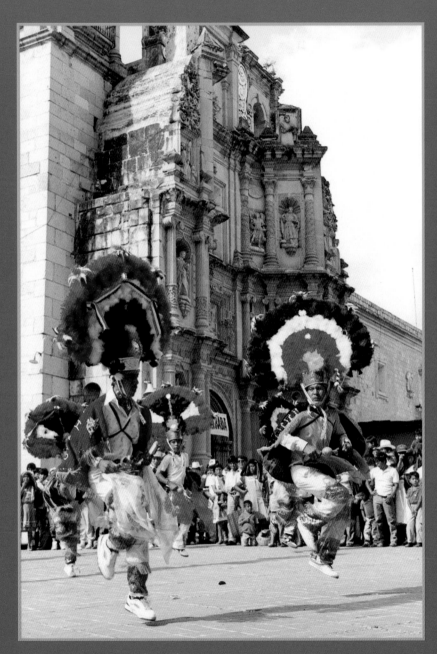

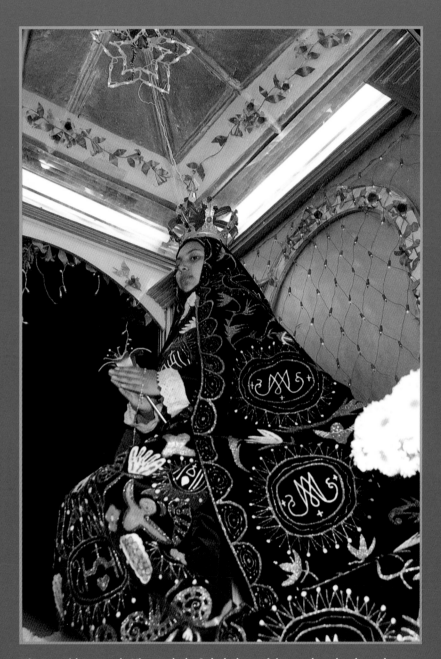

Bailarines de la Danza de la Pluma en el atrio de la Basílica de la Virgen de la Soledad.

The Feather Dance presentation in the atrium of the Basilica of the Virgin of Solitude.

Niña vestida como la Virgen de la Soledad, participa en la calenda en honor de la Patrona de Oaxaca.

Girl dressed as the Virgin of Solitude, participates in the *calenda*.

Virgen de la Soledad ✿ Virgin of Solitude

observándose una ola de canastas en movimiento. Esta demostración de homenaje en cada una de las parroquias dura alrededor de 30 minutos, luego los integrantes descansan por un rato mientras beben café o chocolate caliente. Una vez recuperadas las energías inician el recorrido hacia la siguiente estación y así sigue la comparsa hasta el amanecer, integrada por los devotos oaxaqueños.

El 17, después de algunas horas de descanso, la fiesta nocturna continúa. Alrededor de las 10 y media de la noche hay una nueva cita de música y colorido en el atrio de la Catedral, para acompañar a la Tuna de Antequera en una callejoneada en honor a la Patrona de Oaxaca. En las calles silenciosas se escucha la música alegre, con la que se va anunciando la llegada de quienes siguen a los componente del grupo hasta el atrio de la Basílica de la Virgen de la Soledad, donde varios cientos de personas hacen guardia, esperando la quema de un "castillo", que tiene lugar cerca de la media noche. Después de una explosión de luces en el firmamento, continúan su vigilia, para cantar las Mañanitas a la Virgen de su devoción en las primeras horas de la mañana.

Durante todo el día 18 se celebran misas solemnes, mientras que en el atrio se agrupan miles de personas esperando el momento de entrar a la iglesia. Muchos llegan cargados con nuevos arreglos florales. No faltan las danzas indígenas de las delegaciones procedentes de diferentes regiones de Oaxaca, sobresaliendo la famosa y majestuosa "Danza de la Pluma".

En mis viajes anteriores he visto su presentación en el Festival de la Guelaguetza, impactándome su música y el movimiento de los danzantes, pero ésta que presencié en el atrio de la Basílica de la Virgen de la Soledad fue impresionante. El templo con su fachada de piedra sirve de fondo a los movimientos alados de los bailarines. ¡Danza de siglos narrada contra una fachada que ha contemplado imponentemente el paso del tiempo!

The *calenda* of the Virgin of Solitude lasts for several hours, almost until the early hours of December 17th. It must visit the Cathedral and then the churches of Carmen Alto, Guadalupe, Jalatlaco, Merced, Siete Principes, Consolacion, San Francisco, San Juan de Dios and Marquesado.

Upon arriving at each church the firework handlers announce the arrival of the group by setting-off firecrackers. After setting up, the band plays *chirimia* music while a wave of baskets are in motion. This demonstration in honor of each of the churches lasts about 30 minutes. Then the participants rest while enjoying a cup of coffee or hot chocolate. Once they recuperate their energy, they continue their journey to the next stops until sunrise, accompanied by the devout Oaxacan people.

On December 17th, after resting some hours, the festivity continues. Around 10:30 at night there is music and color in the atrium of the cathedral. The *Tuna of Antequera* musical group accompanies a street celebration in honor of the Lady of Oaxaca. In the quiet streets the cheerful music can be heard which announces the arrival of those who follow the group up to the atrium of the Basilica of the Virgin of Solitude. There, hundreds of people await the burning of a *castillo* (a firecracker structure) which takes place around midnight. After an explosion of lights in the sky, they continue their vigil so they can sing the *Mañanitas* to the Virgin in the first hours of the morning.

Throughout the entire day of December 18th solemn masses are celebrated, while hundreds of people wait in the atrium to enter the church. Many arrive with new flower arrangements. And, of course, the indigenous dances from the different regions of Oaxaca are never absent. The most famous and majestic of these dances is the one called "Dance of the Feather."

I have seen this dance in a previous trip at the Festival of Guelaguetza and the music and the movement of the dancers is impressive. The dance that I witnessed at the atrium of the Basilica of the Virgin of Solitude, however, was truly amazing. The church facade serves as a background of stone

Delegación de comerciantes con sus
ofrendas de flores posan frente a la
Basílica de la Virgen de la Soledad.

Delegation of merchants with their
baskets in front of the Basilica of the
Virgin of Solitude.

Un sacerdote encabeza el ingreso a la Basílica de la
Virgen de la Soledad, de las mujeres con sus canas,
para la Misa que se ofrece antes de la celebración de la calenda.

A priest walks in front of the women who go to Mass before
the celebration of the *calenda* honoring the Virgin of Solitude.

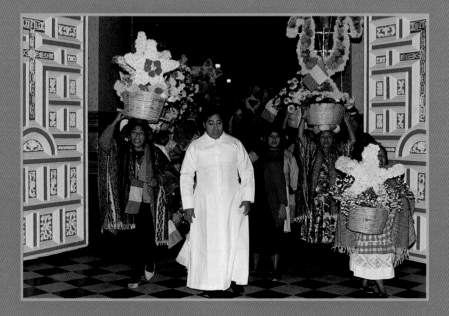

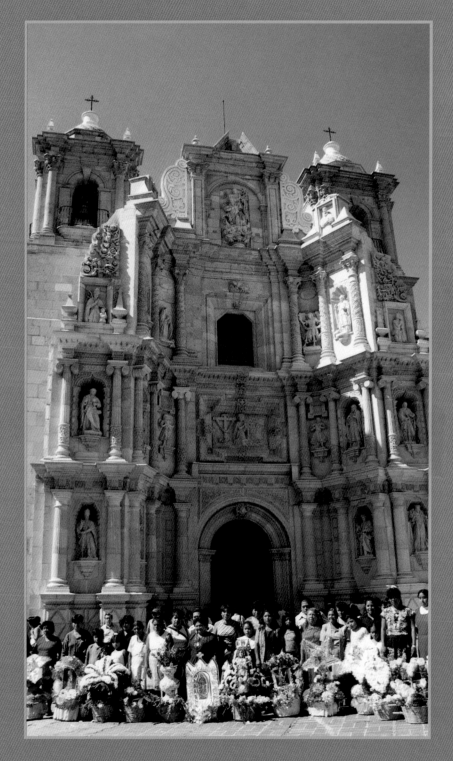

Virgen de la Soledad & Virgin of Solitude

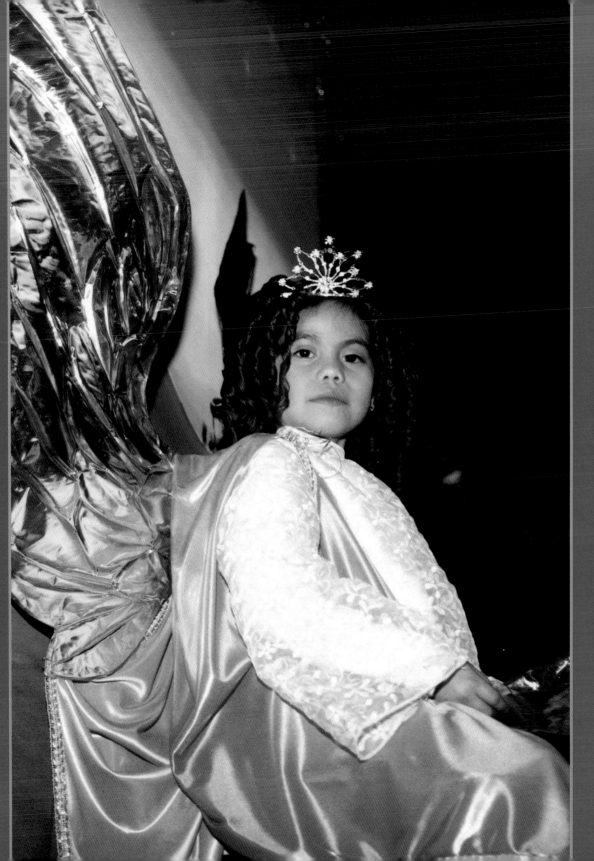

42

Ángel, participante en la calenda de la Virgen de la Soledad.

Girl representing an angel, participates in the *calenda* of the Virgin of Solitude.

Otra forma de esperar su turno para entrar a la iglesia, aparte de presenciar los bailes regionales, es disfrutando de los antojitos oaxaqueños en puestos diseminados a la entrada del atrio y en las calles adyacentes. En ellos se venden comida preparada, dulces, helados y sodas. No faltan los artículos religiosos como novenarios, cuadros con la estampa de la Virgen, rosarios, etc.

La fiesta de la Virgen de la Soledad es una manifestación de fe impregnada de música y alegría, tradición de siglos repetida año a año. Ni siquiera las fachadas de las casas se escapan al entusiasmo general, sus dueños las decoran con los colores azul y blanco, iluminándolas durante los días del novenario.

Diciembre es un mes perfecto, por la belleza de las fiestas tradicionales oaxaqueñas. La fiesta de amor y fe a la Reina y Señora de Antequera, la Virgen de la Soledad, es sencillamente inolvidable.

for the air-defying movements of the dancers. It is a dance centuries old presented against the stone background that has been a powerless witness to the passing of time.

Another way of waiting your turn to enter the church, apart from watching the regional dances, is to enjoy the Oaxacan goodies available in kiosks located at the atrium entrance and in adjacent streets. In these kiosks they sell hot food, candy, ice cream, and sodas. Religious items such as novenas, stamps with the image of the Virgin and rosaries are also sold.

The celebration of the Virgin of Solitude is a manifestation of faith infused with music and joy, a centuries old tradition repeated time and time again. Even the exterior of homes cannot escape the general fervor. Homeowners decorate their homes with blue and white, which are illuminated on the days of the novena.

December is a perfect month to enjoy the beauty of traditional Oaxacan festivities. The celebration of love and faith to the Lady and Queen of Antequera — the Virgin of Solitude is simply unforgettable.

43

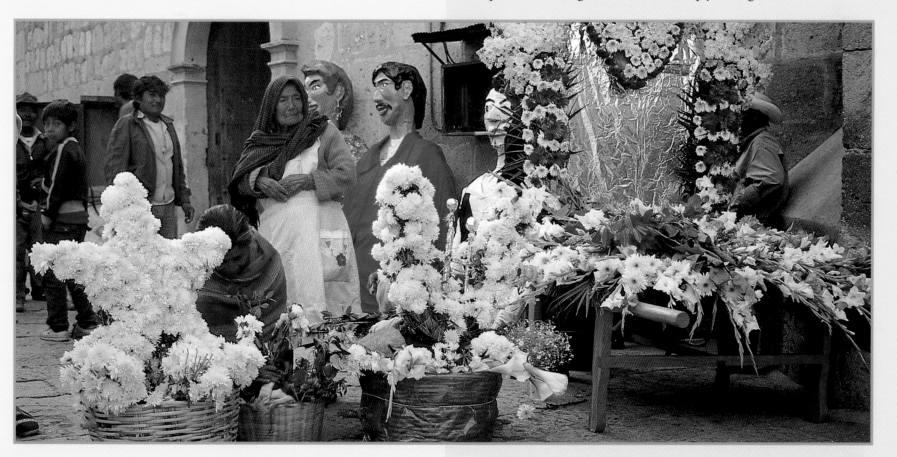

Virgen de la Soledad ❋ Virgin of Solitude

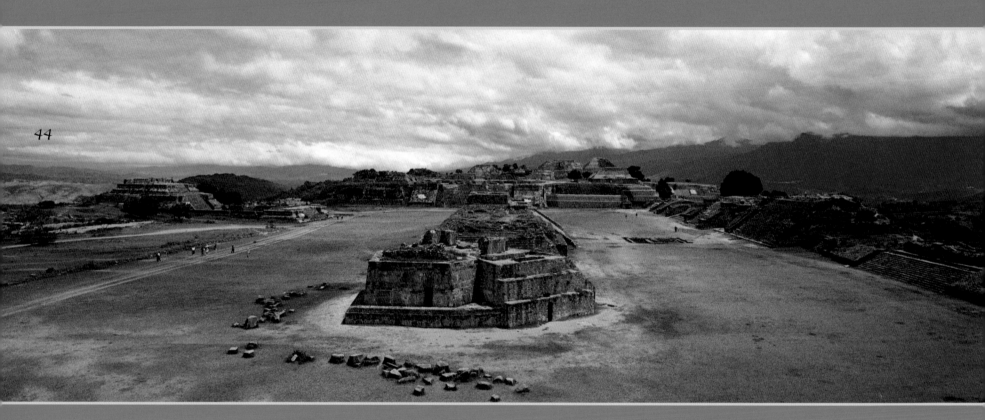

44

Vistas panorámicas de Monte Albán.
Panoramic view of Monte Alban.

El Festival de la Noche de Rábanos ❀ The Festival of the Night of the Radishes

I

El Rábano

¿Qué es lo que ayuda a crecer?
Hacer.
¿Y qué tienes en la mano?
Un rábano.
¿Qué más puede interesarte?
El Arte.

No puedes equivocarte
agricultor resabido.
Díme: ¿cómo has aprendido
hacer del rábano un Arte?

Julie Sopetrán
(Poetisa española)

I

The Radish

What helps you grow?
To make.
And what do you have in your hand?
A radish.
What more can peak your interest?
Art.

You cannot make a mistake
clever farmer.
Tell me: how have you learned
to make Art from a radish?

Julie Sopetran
(Spanish Poet)

47

48

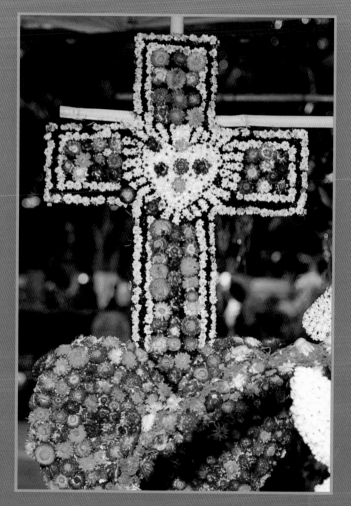

Figuras hechas con flor inmortal.
Figures made with evergreen flowers.

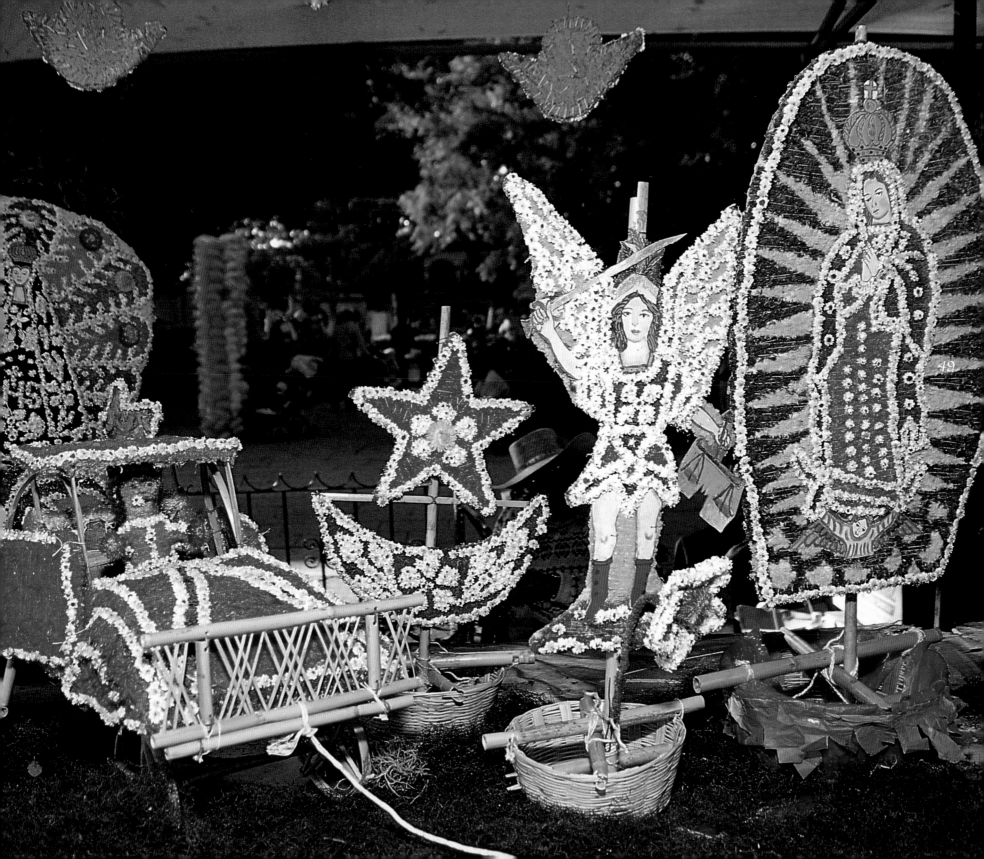

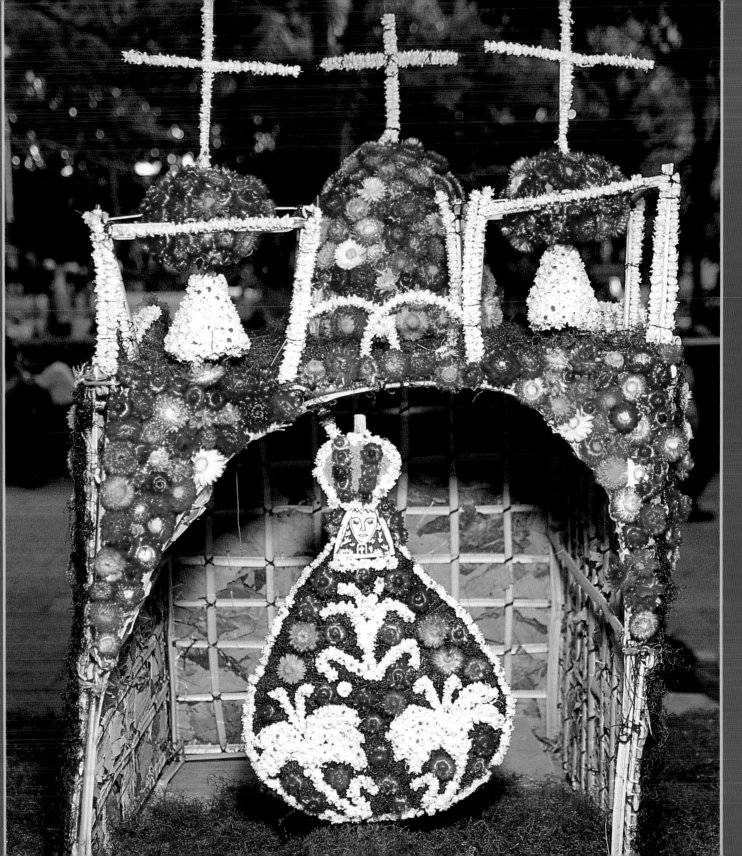

50

Figuras hechas
con flor inmortal.

Figures made
with evergreen
flowers.

II

SIEMPREVIVA

¿Qué es lo que más me cautiva?
Siempreviva.
Reluce cuando la ves
porque es
blanca, amarilla, jovial
e inmortal.

En las manos es virtual
porque se deja hacer todo:
obra de arte y... ini modo!
Siempreviva es inmortal.

Julie Sopetrán
(Poetisa española)

II

EVERGREEN

What is it that captivates me the most?
Evergreen.
It glows when you see it
because it is
white, yellow, cheerful
and immortal.

In our hands it is everlasting
because it allows us to do everything:
work of art and … oh well!
Evergreen is immortal.

Julie Sopetran
(Spanish Poet)

51

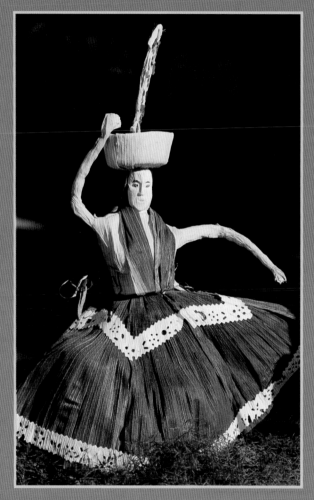

Figuras hechas con totomoxtle.
Figures made with corn husks.

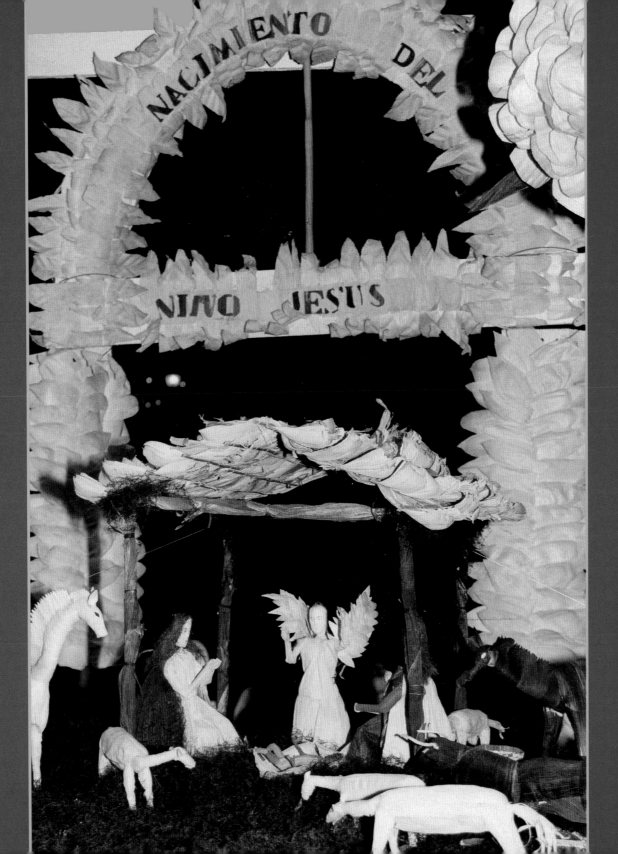

53

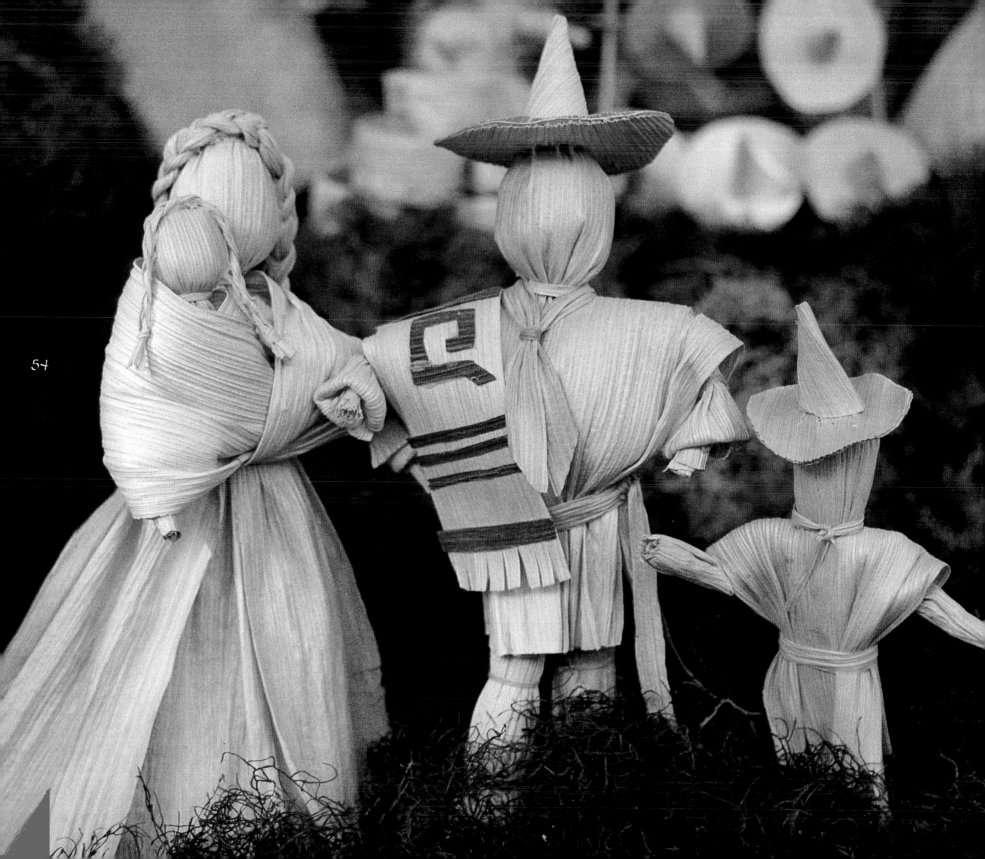

54

III

Totomoxtle

¿Quién por el mundo va y viene?
el que tiene.
¿Qué buscas con tanto afán?
tener pan.
¿Y que te ofrece el maíz?
¡Ser feliz!

El elote da el cariz:
arte su hoja destaca.
Y en el mundo y en Oaxaca
¡quien tiene pan es feliz!

Julie Sopetrán
(Poetisa española)

III

Totomoxtle

55

Who on Earth comes and goes?
the one who has.
What are you searching for with such desire?
to have bread.
And what does maize offer you?
Happiness!

Corn gives the appearance:
outstanding husk is art.
And in the world and in Oaxaca
The one who has bread is happy!

Julie Sopetran
(Spanish Poet)

56

Centro Ceremonial de Mitla.
Ceremonial Center of Mitla.

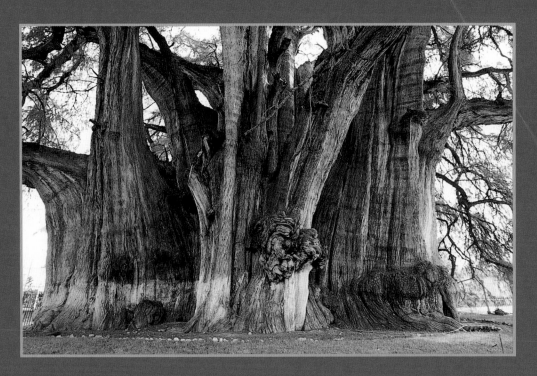

Árbol del Tule, en
Santa María del Tule.

**Tule tree in
Santa Maria del Tule.**

57

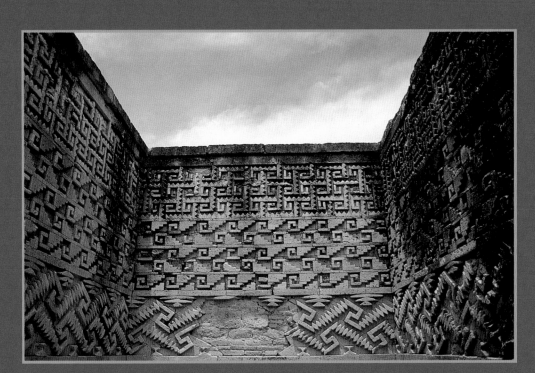

Centro Ceremonial de Mitla.
Ceremonial Center of Mitla.

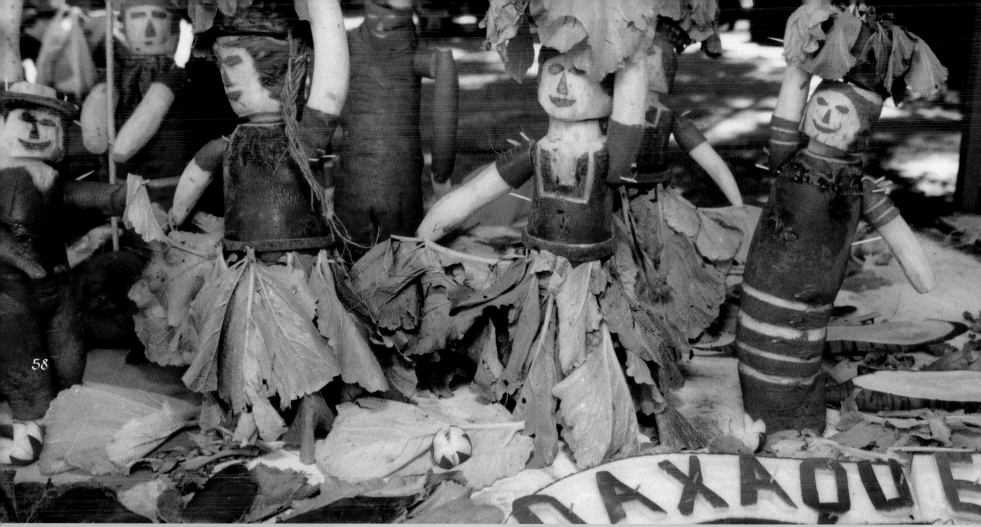

58

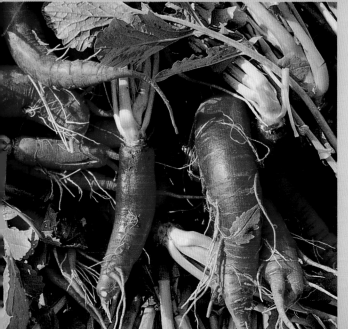

Escenas hechas con rábanos y estrella confeccionada con flor inmortal.

Scenes made of radishes and a star made with evergreen flowers.

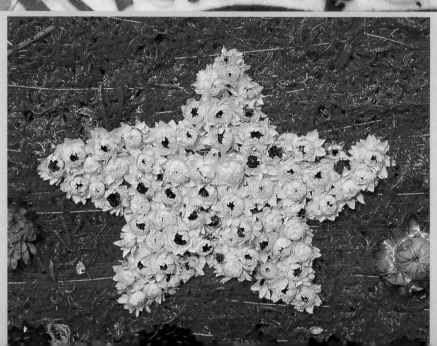

El Festival de la Noche de Rábanos

Festival of the Night of the Radishes

En Oaxaca, las fiestas decembrinas continúan, después de las celebraciones religiosas en honor de la Virgen de la Soledad con las Posadas que realizan su recorrido nocturno alrededor del zócalo, mientras sus habitantes esperan una nueva festividad: La Noche de los Rábanos.

After the religious festivities in honor of the Virgin of Solitude, December celebrations in Oaxaca continue with the Posadas, with their nocturnal journey around the zocalo, while its residents await a new festivity: the Night of the Radishes.

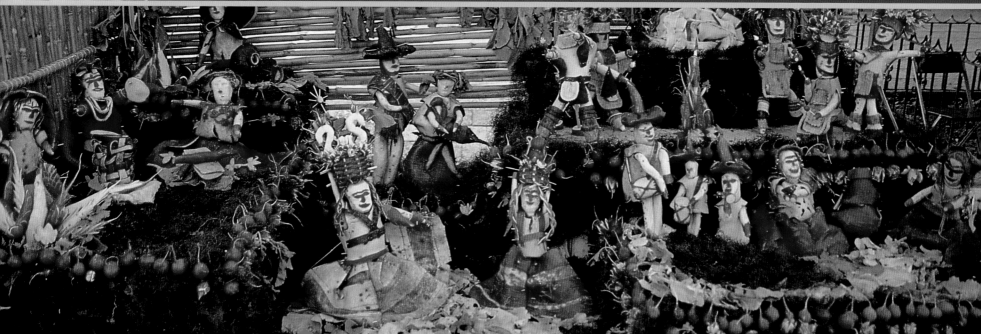

Existe un ambiente de espectativa por lo que vendrá. En el aire flota la curiosidad por presenciar los cuadros que presentarán los hortelanos creados con los rábanos y los arreglos de quienes trabajan la flor inmortal y el totomoxtle (hojas de maíz).

Esta es una fiesta de sello netamente popular en la que los hortelanos y floricultores exhiben trabajos realizados con el rábano, la flor inmortal y el totomoxtle. De las festividades navideñas, ésta es la de mayor tradición, dura sólo unas horas, pero congrega prácticamente a todos los habitantes de la ciudad en el área del zócalo, quienes concurren con el objeto de admirar la creatividad de los participantes en este concurso anual que se realiza cada 23 de diciembre.

Algunos autores mencionan certámenes coloniales de hortalizas, aún cuando no se han encontrado crónicas de la época que hagan referencia a los rábanos particularmente. Lo que si se conoce por la tradición oral es que los frailes (en particular los dominicos) fueron los que enseñaron el cultivo de las flores y las hortalizas, algunas traídas de España, a los grupos de naborías (indígenas zapotecos, mixtecos, mexicanos) que servían en las casas de los vecinos. A ellos se les concedió por mandato del Virrey Luis de Velasco, el 7 de julio de 1563, las tierras cercanas a las haciendas de la Noria y Cinco Señores, fundándose así el pueblo de la Trinidad de las Huertas o los Naborías. Así fue como en este lugar se agruparon todos los agricultores dedicados a la horticultura y floricultura.

Parece ser que el origen de la costumbre de los rábanos y de sus diseños originales, tiene su arraigo en el mercado de la Vigilia de Navidad que se realizaba precisamente cada 23 de diciembre.

La usanza antigua de los oaxaqueños era la de asistir a las calendas y a la Misa de Gallo. La cena de Navidad surgió mucho después. Los comerciantes llevaban a vender en la Plaza de Armas de la vieja Antequera el pescado seco salado, imprescindible en las comidas de vigilia además de las verduras necesarias para complementar el menú. Los hortelanos de la Trinidad de las Huertas acarreaban sus verduras, exhibiéndolas en puestos colocados con este objetivo.

Como un regalo a la vista, y con el propósito de hacer más atractivos sus puestos, los hortelanos empezaron a crear figuras con los rábanos, adornándolos con hojitas de coliflor y florecitas hechas de cebollas tiernas. Ellos colocaban sus rábanos, lechugas, nabos, cebollas, etc., de una manera artística, sin olvidar las canastas llenas de flores, que eran cultivadas con esmero.

Este hábito fue arraigándose, llegando a un punto que las amas de casas buscaban estas figuras para adornar sus mesas.

Según documentos de la época se tiene conocimiento que el jueves 23 de diciembre de 1897, el entonces Presidente Municipal, don Francisco

There is an air of suspense for what is about to come. The anticipation can be felt in the presence of the radish designs that the growers present and among those who work the immortal flower (evergreen) and the *totomoxtle* (corn husks).

This is a celebration where growers and floriculturists exhibit their work with the radish, the immortal flower and the *totomoxtle*. This

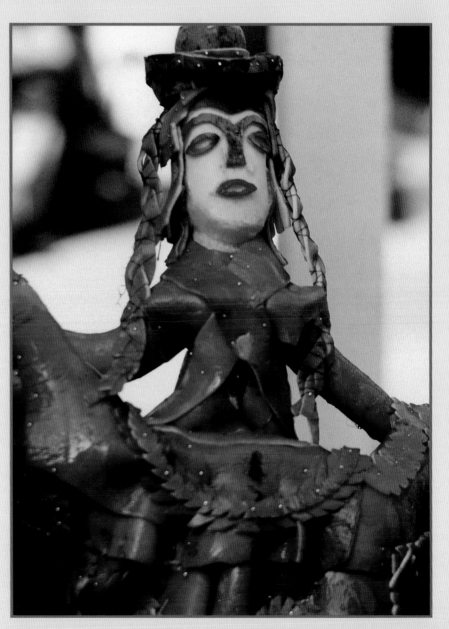

Escena hecha con rábanos.
Scene made with radishes.

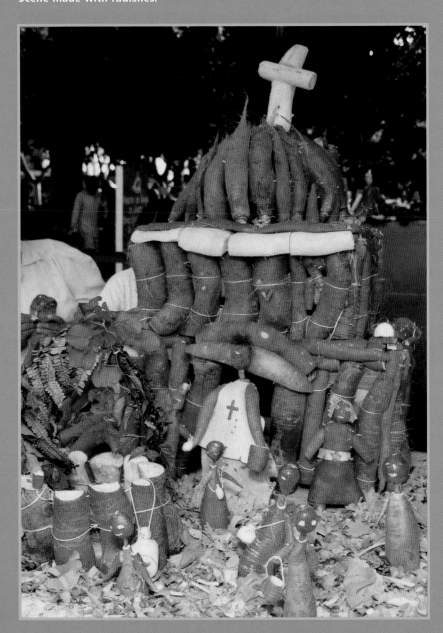

61

Figuras hechas con flor inmortal.
Figures made with evergreen flowers.

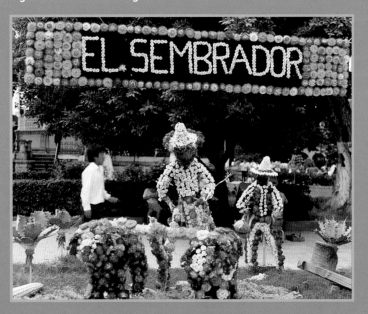

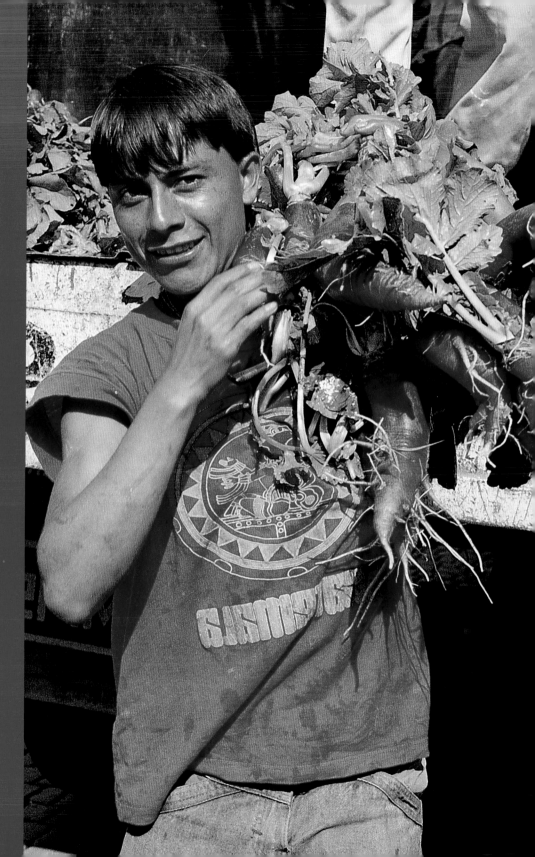

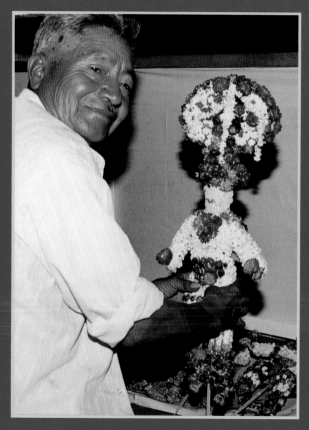

Participantes del Festival de la Noche de Rábanos.

Participants of the Festival of the Night of the Radishes.

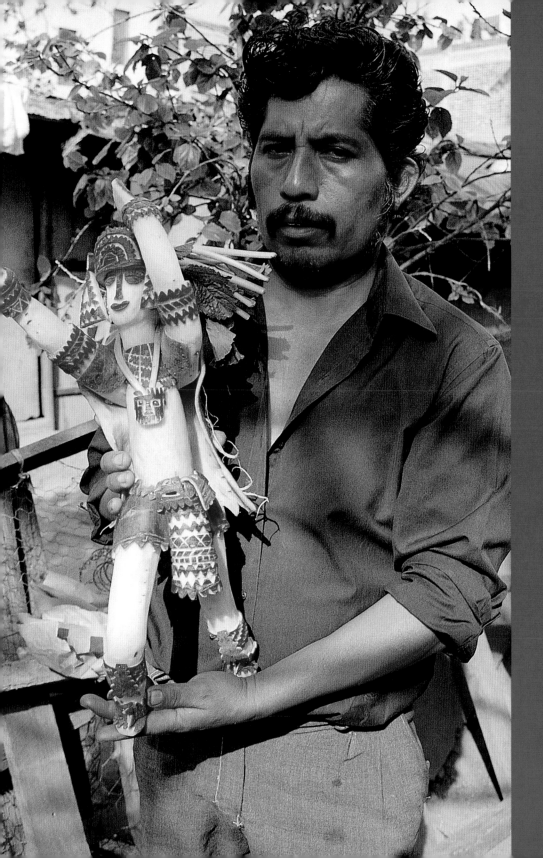

63

Participante en el concurso Infantil de Figuras de Rábanos.

A participant making a figure for the children's radish contest.

Juan Manuel García Esperanza con una de sus figuras de rábanos.

Juan Manuel García Esperanza with one of his figures made with radishes.

Vasconcelos Flores, organizó la primera exposición en la cual participaron los horticultores, exponiendo sus inigualables y curiosas creaciones con rábanos en forma de representaciones navideñas, personajes, animales, danzas y otros tipos de escenas que les dictaba la imaginación.

En aquella época lejana, la primera exposición al aire libre de la Noche de Rábanos tuvo como escenario el adoquinado del jardín central de la ciudad de Oaxaca, hoy Jardín de la Constitución.

Después del primer concurso de floricultura, se hizo costumbre que se celebrara año a año. Al respecto el periódico *El Imparcial* de la Ciudad de México le llamó "La Tradicional Plaza de los Rábanos".

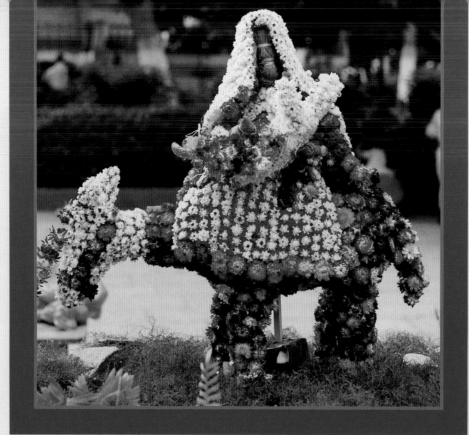

En 1908 la "Plaza de Rábanos" pasó a ser "Noche de Rábanos" y en 1912, en plena Revolución Mexicana, no pasó desapercibida la Noche de Rábanos, ubicando los puestos de rábanos y flores en la Alameda de León. La fiesta se efectuó como establecía la tradición.

En la actualidad el concurso es convocado por el Ayuntamiento, a través de la Dirección General de Turismo y los Consejos de Turismo y Cultura de la ciudad de Oaxaca para que los horticultores participen en el certamen de las figuras de rábanos, flor inmortal y totomoxtle, el que se lleva a cabo en la Plaza de la Constitución a un costado de la Catedral. Cada una de las tres categorías tiene asignada premios en efectivo y todos los participantes reciben un diploma, como estímulo a sus esfuerzos e imaginación.

Los hortelanos que participan en su fiesta de la Noche de Rábanos principian a prepararse por lo menos con dos meses de anticipación.

El primer paso es la siembra de la semilla de rábanos de diferentes calidades, entre los que se distingue uno por su color rojo oscuro y de corteza gruesa. Muchos de estos ejemplares llegan a medir hasta cincuenta centímetros de largo y a pesar hasta tres kilogramos. Los de mayor tamaño se utilizan para la hechura de las figuras.

festivity lasts only a few hours but attracts almost the entire city to the zocalo. People attend this event with the objective of admiring the creativity of the participants in this annual competition which takes place every December 23rd.

Some authors mention colonial competitions of horticulture even when no record has been discovered of that period in reference to the radish. What is known through oral tradition is that priests (Dominicans in particular) taught the *naborias* groups (Zapotecos, Mixtecos, and Mexican indigenous peoples) who served in their neighbors homes, the cultivation of flowers and vegetables. These teachings were brought from Spain. The priests were granted the lands near the haciendas of *Noria y Cinco Señores* (Five Gentlemen), by mandate of the Viceroy Luis de Velasco, on July 7, 1563, and through this the town of *Trinidad de la Huertas* or the *Naborias* was founded. This is how all the horticulturists and floriculturists came together in this location.

It seems that the origin of the tradition of the radish and its original designs has roots in the marketplace of the *Vigilia de Navidad* (Christmas Vigil) that took place every 23rd day of December.

An ancient practice of the Oaxacan people was to attend the *calendas* and the Midnight Mass. Christmas dinner occurs much later. Sellers took dried, salted fish to sell at the *Plaza de Armas* (Plaza of Arms) at the old *Antequera*. Fish was indispensable in the dishes of the vigil aside from the vegetables needed to complement the menu. The growers of *Trinidad de las Huertas* take their vegetables to exhibit them in kiosks constructed for this purpose.

The goal is to make their kiosks more attractive; so growers began to create figurines from radishes, decorating them with cauliflower leaves and small flowers made from green onions. They would place their radishes, lettuce, turnips, onions, etc., in an artistic manner without forgetting baskets full of flowers, cultivated with special accuracy.

64

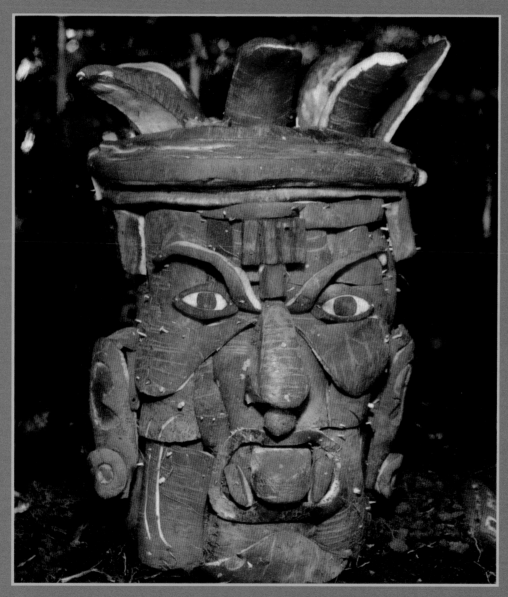

Figura prehispánica hecho con rábanos.

Pre-Hispanic figure made with radishes.

65

66

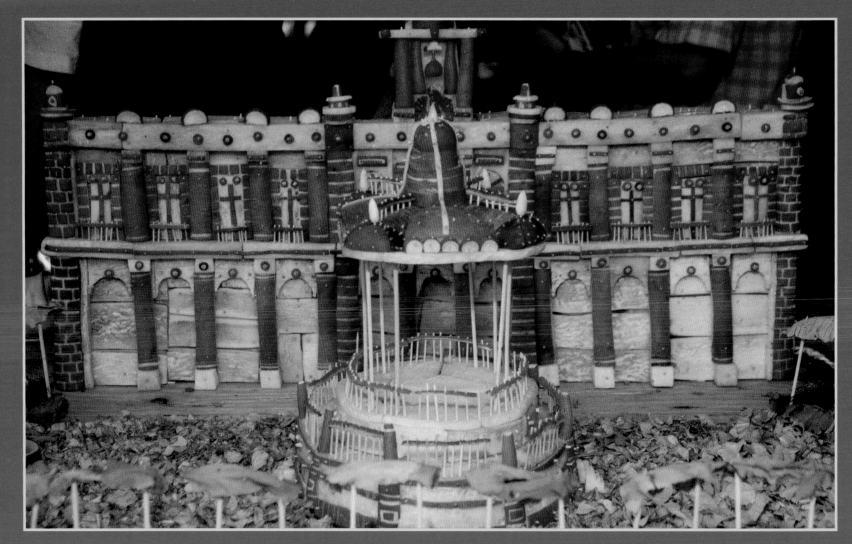

Escenas hechas con rábanos.
Scenes made with radishes.

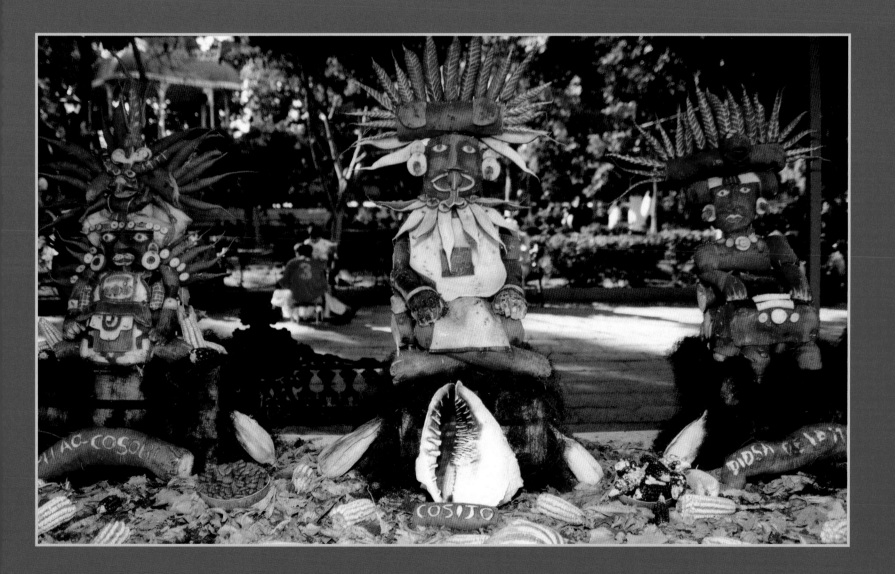

67

COSIJO

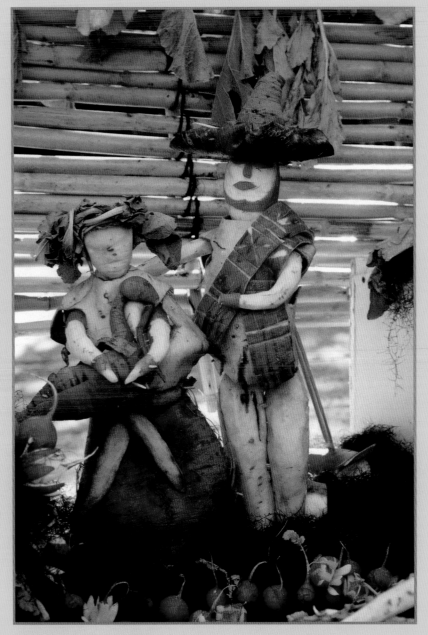

Pareja hecha con rábanos.

A couple made with radishes.

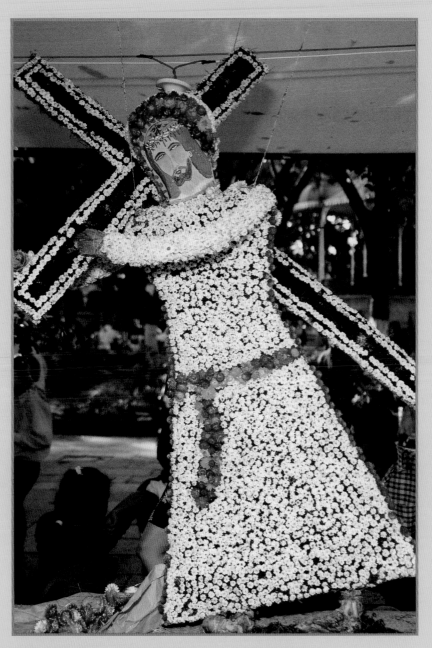

Jesús cargando la cruz. Diseño hecho con flor inmortal.

Jesus carrying the cross. Design made with evergreen flowers.

Hasta hace pocos años, los horticultores que partcipaban en el certamen sembraban el rábano particularmente. En la actualidad la siembra se realiza en el Tequio, un parque-jardín, ubicado en las afueras de la ciudad. El Ayuntamiento recibe en préstamo una porción del terreno para plantar el rábano que es entregado a los concursantes. Generalmente la siembra simbólica la realiza el Presidente Municipal los primeros días de octubre.

Es un trabajo muy laborioso, los agricultores hacen un hoyo con el dedo, depositan la semilla y la cubren, dejando un espacio de 20 centímetros entre la próxima semilla que colocan en el terreno. El Ayuntamiento contrata, a través de la Oficina de Turismo, a los hortelanos que se encargan de preparar el terreno, sembrar y cosechar. Aquí se entregan las raíces de la planta a los participantes inscritos en el certamen. Muchos de ellos, a su vez, siembran rábanos adicionales en sus huertas privadas, para complementar con los que reciben.

Cuando faltan tres días para la festividad, se inicia el proceso de la hechura y modelado de cada una de las figuras de los rábanos. Éste es meditado cuidadosamente de acuerdo al tema que se desea presentar. Para lograr estos cuadros se requiere de habilidad, imaginación y tiempo, entregándose por entero al trabajo de las estampas.

Las figuras de rábanos duran muy poco tiempo, de tres a cuatro días, ya que el rábano al cortarlo y penetrar el cuchillo, el metal acelera su decadencia. El trabajo artesanal solamente queda plasmado en fotografías y en el recuerdo de quienes recorren los diferentes puestos admirando la maestría e inventiva de los participantes, con cada pieza única en su diseño.

Hace algún tiempo se implantaron dos categorías más: la de Flor Inmortal y el Totomoxtle. La flor inmortal o siempreviva, como también se la conoce es una flor de la región que a través de un proceso de secamiento natural se deshidrata y con ella se hacen figuras y adornos. El totomoxtle es la cáscara u hoja que cubre el elote, también se seca la hoja

This practice began taking root, to such a point that homemakers began to search for figurines to decorate their tables.

According to documents of that period it is known that on December 23, 1897 Municipal President, Don Francisco Vasconcelos Flores organized the first exposition. At this exposition, growers exhibited their unique and adorable creations of radishes in the shape of Christmas representations, people, animals, dances and other types of scenes.

The first outdoor exposition of the Night of the Radishes, had the paved-stone central garden (known today as the Garden of the Constitution) of the city of Oaxaca, as a stage.

After this first floriculture competition the tradition was established and would be celebrated annually. The newspaper *El Imparcial* of Mexico City, coined the name "The Traditional Plaza of the Radishes."

In 1908, the "Plaza of the Radishes" came to be known as the "Night of the Radishes." In 1912, in spite of the Mexican Revolution, the "Night of the Radishes" continued; but the kiosks of radishes and flowers were situated in the Alameda de Leon. The celebration took place as the tradition established.

Currently the competition is organized by the Municipality through the General Department of Tourism and the Office of Tourism and Culture of the City of Oaxaca. This is conducted so that growers participate in the competition of the figurines of radishes, immortal flower, and *totomoxtle*. It takes place in the Plaza of the Constitution next to the cathedral. For each of the three categories there is a cash prize. The participants also receive a certificate for their work and creativity.

Growers who participate in the celebration of the Night of the Radishes begin making preparations at least two months in advance.

The first step is to plant the seeds of radishes with different characteristics, including those which are distinguished for their dark red color and those that are thick in diameter. These reach a length of 24 inches and weigh up to seven pounds. The biggest are saved to be shaped as figurines.

69

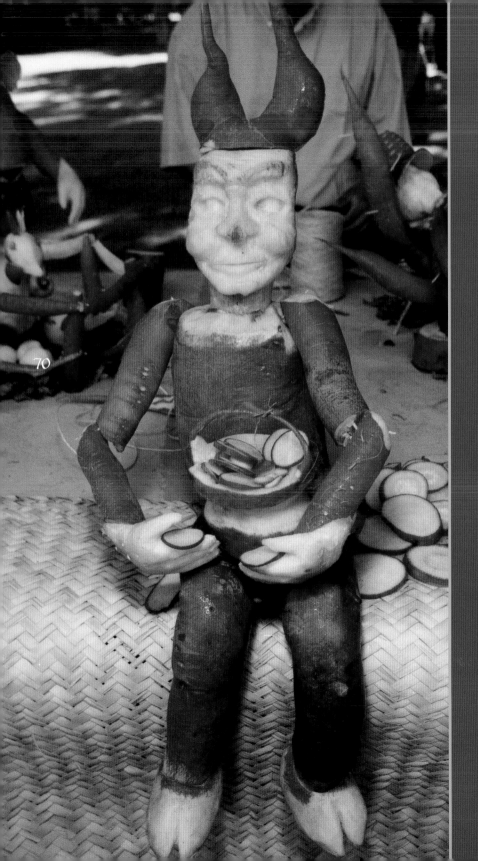

70

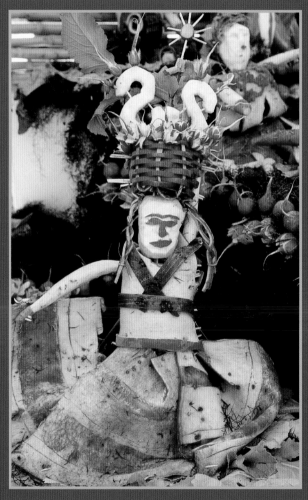

Figuras hechas con rábanos.
Figures made with radishes.

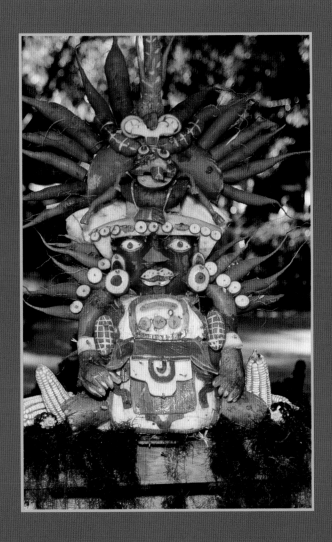

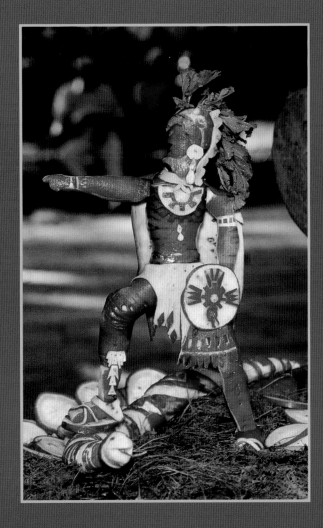

El Festival de la Noche de Rábanos ❦ *The Festival of the Night of the Radishes*

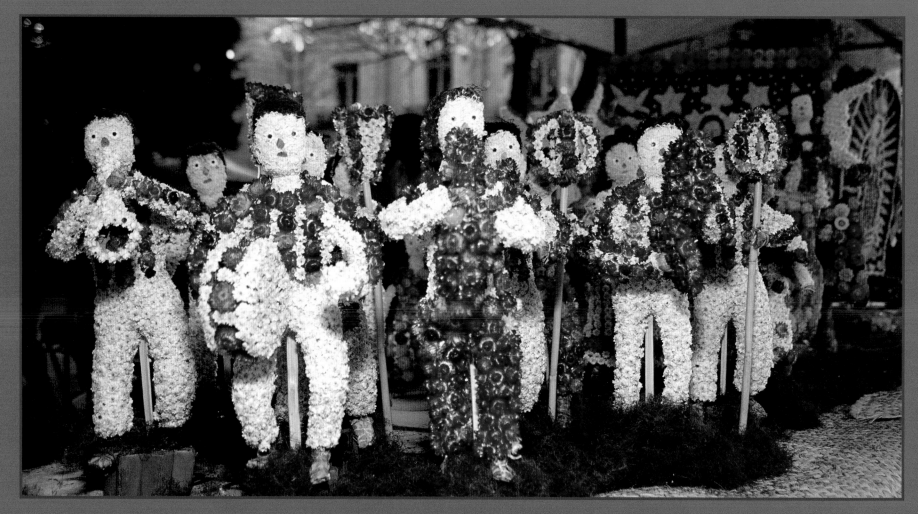

Figuras hechas con flor inmortal.

Figures made with evergreen flowers.

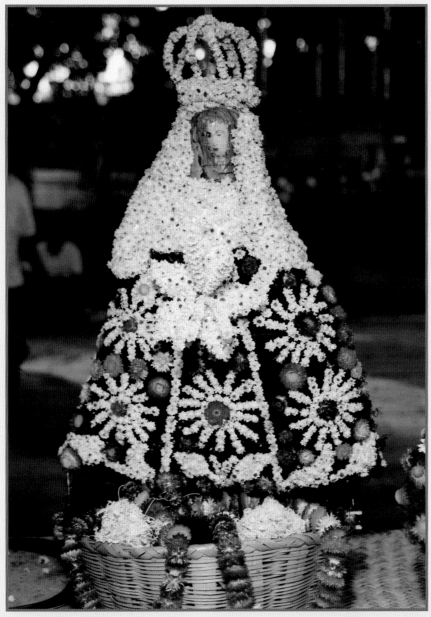

y con ellas se hacen figuras con motivos similares a las del rábano y de la flor inmortal. Los cuadros que los hortelanos y floricultores presentan son inspirados en motivos navideños como el Nacimiento, la llegada de los tres Reyes Magos y las tradiciones oaxaqueñas, como la festividad de la Virgen de la Soledad, Día de Muertos, la Guelaguetza, sus orígenes históricos y bailes, entre otros.

Until just a few years ago, only growers who participated in the competition harvested radishes. Currently the harvest takes place in the *Tequio*, a garden park located outside the city. The City is loaned this land for the harvesting of the radishes used in the competition. The Municipal President or mayor, symbolically performs the planting in the first days of October.

It is hard work. First, the growers make a small hole in the ground with a finger. Then they deposit a seed and cover it with soil, leaving a prescribed number of inches for the next seed. The Department of Tourism hires the growers who are responsible for preparing the land, planting and harvesting. Each of the participants who will be competing receive a rooting plant. Many, on their own, plant additional radishes in their own private plots to add to what they receive.

Three days before the festival the process of creating and forming the radish figurines begins. Careful thought is put into the design according to what theme one wishes to present. Skill, imagination, and time are needed to create these wonderful sketches.

The radish figurines do not last very long, about three or four days. The radish begins to lose its shape as soon as the knife cuts into it; the metal accelerates its decomposition. The craftwork is only recorded in pictures and in the memories of those who visit the different kiosks admiring the mastery and creativity of the participants, with each unique piece in their designs.

Some time ago, two more categories were included: the one for the immortal flower and the *totomoxtle*. The immortal flower or evergreen as it is also known, is a regional flower that through a natural process of dehydration is used to make figurines and ornaments. The *totomoxtle* is the "skin," or leaf that covers corn; and it is also dried to make similar figurines. Growers and floriculturists are inspired to create designs from Christmas themes like the Nativity scene, the arrival of the Wise Men, and the folk traditions of Oaxaca. These traditions include the celebration of the Virgin of Solitude, Day of the Dead, the Guelaguetza, historical themes and folk dances, among others.

San Antonio Castillo de Ocotlan is a town which belongs to the Ocotlan Municipality. Residents are known for their work with the immortal flower and for the embroidery on dresses for women.

The flower is planted on the first of June and it is harvested around the first of October. Each flower must be cut separately and entwined to a wire while it is still fresh. It is grown in two colors, white and yellow. The white ones are small—the size of a dime. The yellow ones, which grow in different hues, are the size of a quarter.

73

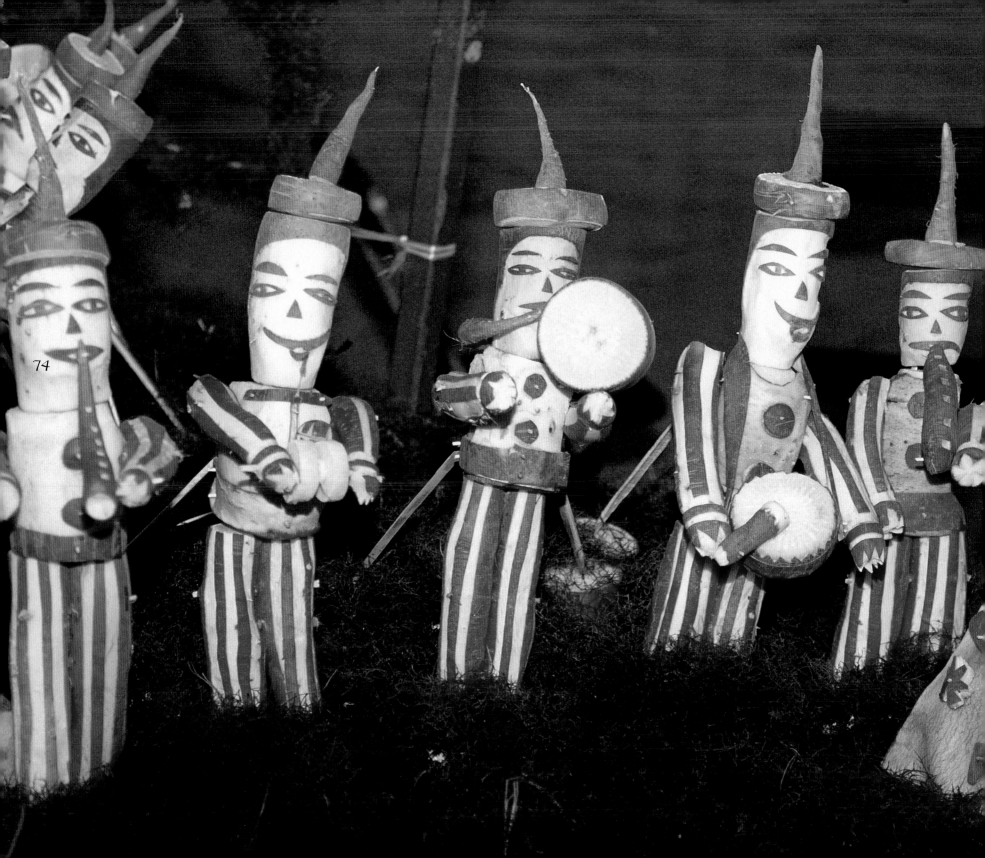

74

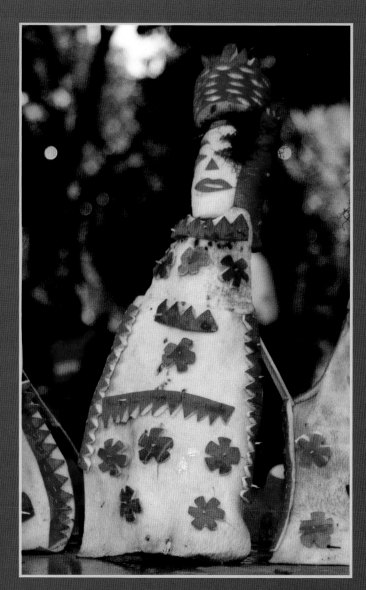

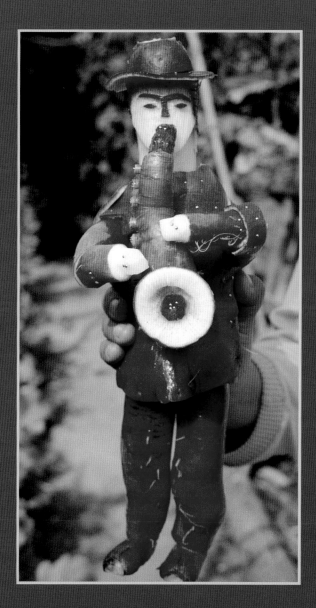

Figuras hechas con rábanos.
Figures made with radishes.

San Antonino Castillo Velasco de Ocotlán es una población que pertenece al Municipio de Ocotlán, en la que sus pobladores se distinguen por el trabajo de la flor inmortal y el bordado de los vestidos de mujeres.

La flor se siembra el primero de junio y se la cosecha alrededor del primero de octubre. Se cortan una por una y se le agrega inmediatamente el alambre, cuando todavía está fresca. Se produce en dos colores, blancas y amarillas. La blanca es pequeñita del tamaño de una moneda de 10 centavos y la amarilla, que se da en diferentes tonalidades, tiene un tamaño de una moneda de 25 centavos de dólar.

En sí la flor no es cara, lo que es valioso es el tiempo invertido en el trabajo y creatividad que se pone en cada diseño. "Para hacer una figura hay que pensar y sobre todo tener paciencia para hacerla", comentan los participantes.

En lo que se refiere a las figuras de totomoxtle la dedicación es similar y los cuadros conllevan la creatividad que caracteriza a los artesanos oaxaqueños, cualquiera que sea la rama a la que se dediquen.

Durante las horas que preceden a la instalación de los puestos donde se exhibirán los trabajos inscritos en el concurso, el público que comienza a congregarse en el zócalo capitalino disfruta con la actuación del Coro Monumental de la Ciudad, integrado por más de 300 niños, al mismo tiempo que la banda musical de la ciudad presenta sus verbenas en el kiosco central. Todo es algarabía y color, las vendedoras de flores caminan ofreciéndolas, dejando a su paso el aroma de rosas y gardenias, mientras que cientos de turistas escuchan abstraídos el bullicio del momento, sentados cómodamente en las sillas de los diferentes cafés, ubicados en los portales que rodean la plaza. Los pequeños gozan de los helados y los adultos saborean los platillos que se ofrecen. Cada persona disfruta del momento a su manera.

Ya alrededor de las tres de la tarde comienzan a instalarse los participantes. La curiosidad es grande y frente a cada puesto se aglomeran los

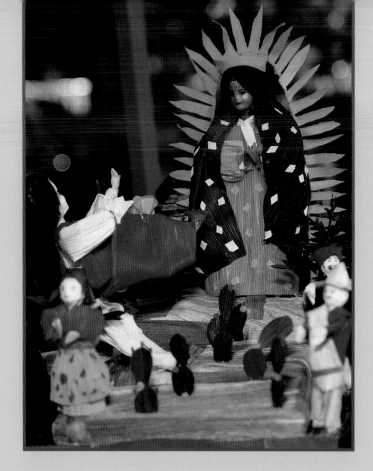

Cultivating the flower is not expensive. What is costly is the time, work, and creativity that is invested in creating each design. "To create a figurine, one must put careful thought into it. But, more importantly, one must have the patience to execute the design," state the participants.

In regards to the *totomoxtle* figurines the same work is required and each design embodies the creativity that is characteristic of the Oaxacan artisans, regardless of the medium they utilize.

The public gathers at the zocalo in the capital in the hours before the installation of the kiosks where the competition will take place. The public also enjoys a performance by the *Coro Monumental de la Ciudad* (Municipal Chorus) made up of more than 300 children, and a musical band who presents its musicians in the central kiosk. Everything is excitement and color. Flower vendors walk around offering their wares, leaving behind a trail of aromas such as roses and gardenias. Tourists sit comfortably at the outdoor cafes, located under arches which surround the plaza; mesmerized by the happy music. Children relish their ice cream while the adults enjoy the dishes offered to them. Each person enjoys the moment in their own way.

At around three o'clock in the afternoon, the participants begin to set up for the competition. Many are curious and begin to gather in front of each booth. Big trucks full of giant radishes begin to unload at the corners of the plaza. Two or three hours later city residents can gather them and take them home.

The work continues laboriously. Around six o'clock the judges begin their review to determine the winners. The work is extremely difficult. Due to the creativity and beauty of the designs, there are many who deserve to win first prize.

Spectators form lines and in an orderly fashion complete their slow trip around the booths, admiring the designs. They are in no hurry, it is a night to enjoy. Before the awarding of the prizes, the Governor of the State, the

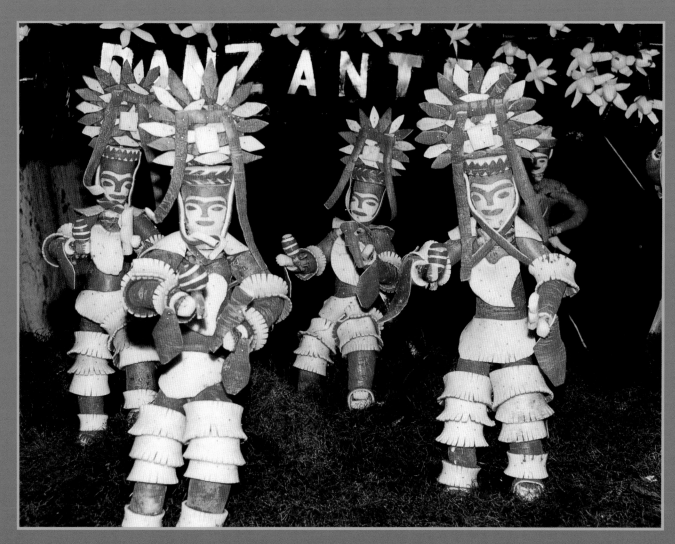

Figuras confeccionadas con rábanos.

Figures made with radishes.

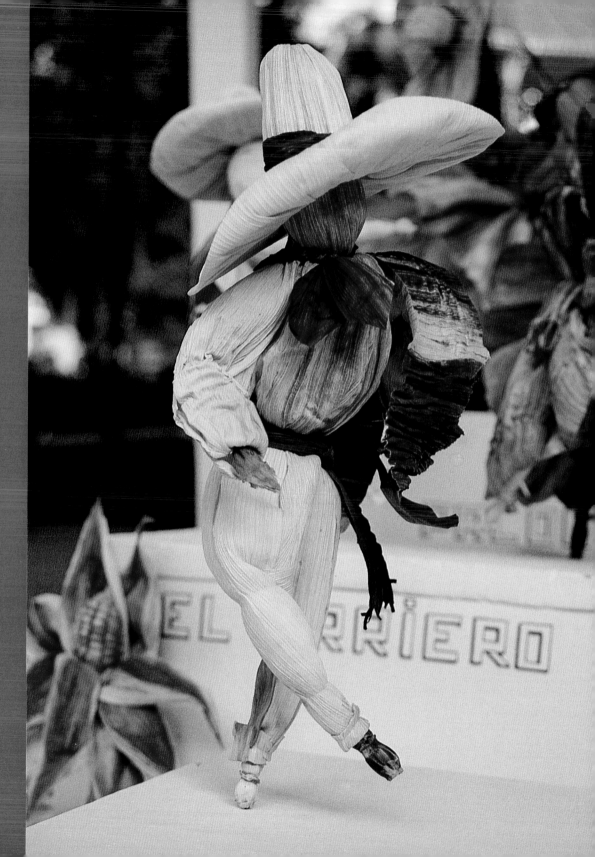

Figuras y escenas
hechas con totomoxtle.

Figures and scenes made
with corn husks.

espectadores. En dos extremos de las esquinas de la plaza, camiones llenos de rábanos gigantes se descargan para que dos o tres horas más tardes los habitantes de la ciudad los recojan y los lleven a sus casas.

La labor de instalación continúa febrilmente. Alrededor de las seis de la tarde los jueces inician su recorrido para decidir quienes serán los premiados. ¡Labor sumamente difícil por la creatividad y belleza de los diseños, ya que son muchos los que merecen llevarse el primer lugar!

Las filas de espectadores se forman y en completo orden realizan su recorrido lento alrededor de los puestos, admirando los trabajos. No tienen prisa, es una noche para disfrutarla a plenitud. Antes de la entrega de los premios, el Gobernador del Estado, el Presidente Municipal, autoridades e invitados especiales recorren los puestos, deteniéndose en cada uno de ellos para hacer preguntas, admirar y felicitar a los participantes. Es una fiesta

Municipal President, representatives and special guests visit all the booths; stopping at each booth to ask questions, admire the work, and congratulate the participants. It is a celebration of color and creativity where representatives interact with their fellow citizens. It is, without a doubt, a cultural sharing without distinction of social class.

The awaited moment has arrived for the awarding of the prizes. For those who do not win there is always hope for next year. The contest is completed, but the celebration continues. For many, it is time to find refuge in one of the many sidewalk cafes and enjoy a refreshment while people watch others come and go into the cool night.

Groups of family members get smaller and the participants gather their products. Many consumers return home admiring the figurines they purchased, that will be placed as centerpieces at their Christmas tables.

79

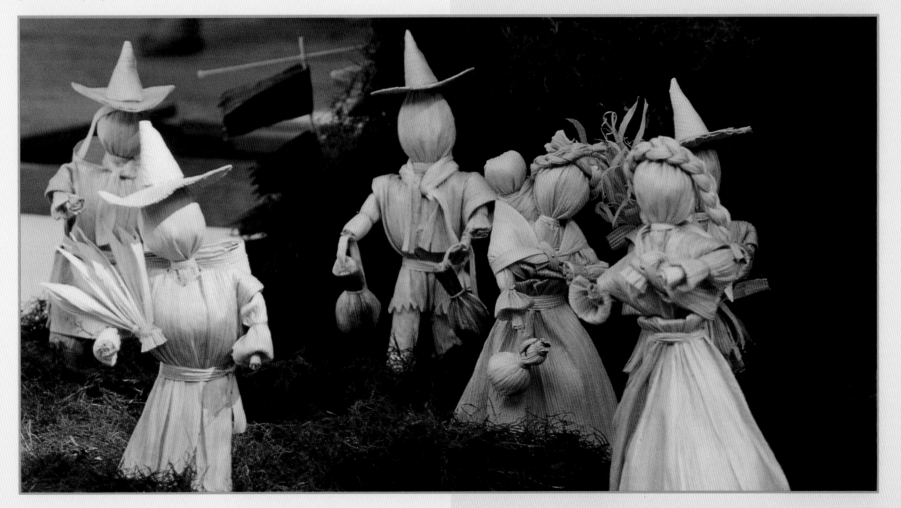

El Festival de la Noche de Rábanos ❀ The Festival of the Night of the Radishes

de colores y creatividad, en la que las autoridades conviven intensamente el momento con sus conciudadanos. Es, sin duda alguna, una convivencia cultural sin distinción de clases sociales.

Llega el momento esperado por todos, la entrega de premios: suenan los aplausos, se escucha la música y se observan rostros contentos. Para los que no ganan siempre queda la esperanza de obtenerlo el siguiente año. Cumplido el ritual continúa la fiesta, para muchos es hora de buscar refugio en uno de los cafés y disfrutar en esta noche cálida de un refresco, mientras se observa a la muchedumbre ir y venir.

Los concurrentes aguardan, sin prisa, el momento que los juegos pirotécnicos empiecen. Satisfechos, con el despliegue de luces en el firmamento, inician alrededor de la medianoche el retiro a sus hogares.

La concurrencia se hace cada vez menos numerosa, los concursantes recogen sus productos y muchos compradores regresan a sus casas admirando las figuras que adquirieron, haciendo mentalmente planes para lucirlas al día siguiente como centro de mesa de sus cenas navideñas.

Se ha cumplido con la tradición, Oaxaca ha vivido una fiesta más de su calendario decembrino. En la mente de los participantes han quedado grabadas las figuras y en el corazón de muchos comienza a germinar el deseo de estar nuevamente presente en otra de estas fiestas, donde el producto de la tierra y las manos callosas de los agricultores pusieron la nota central, dando la oportunidad a miles de ciudadanos de salir a compartir esta celebración, que sólo a ellos pertenece.

Diciembre es un mes de convivencia familiar y aquí, en este lugar de la República Mexicana, la sentimos en todo su significado ante la mano amiga de un desconocido que al extenderse nos acompaña con una amplia sonrisa, haciéndonos sentir en casa.

The tradition has been kept alive for one more year. The designs are recorded in the mind of the participants. In their heart the desire begins to germinate to take part in another celebration, where the product of the land and the calloused hands of the farmers provide the main component, and offer the opportunity to hundreds of citizens to share in this very personal celebration.

December is a month of sharing with family, and in this part of the Mexican Republic it is felt with all its meaning. The friendly hand of a stranger reaches out and shares with us a big smile, making us feel at home.

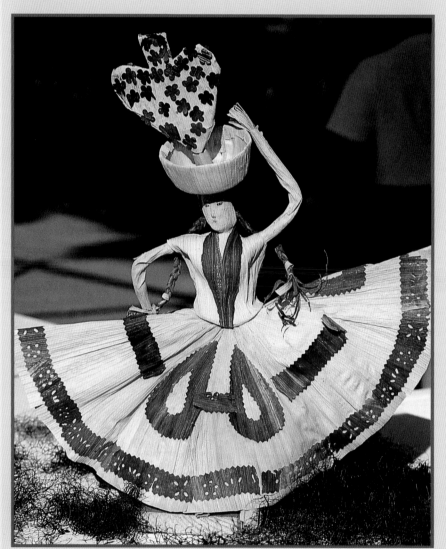

Figura hecha con totomoxtle.

Figure made with corn husks.

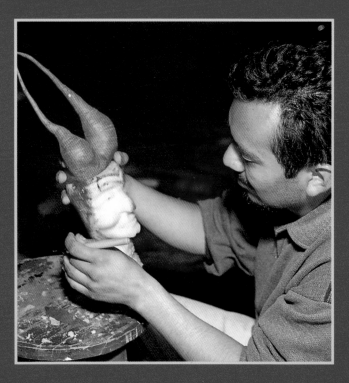

**Tonatiuh Estrada
talla una
figura de rábano.**

**Tonatiuh Estrada
creates a
radish figure.**

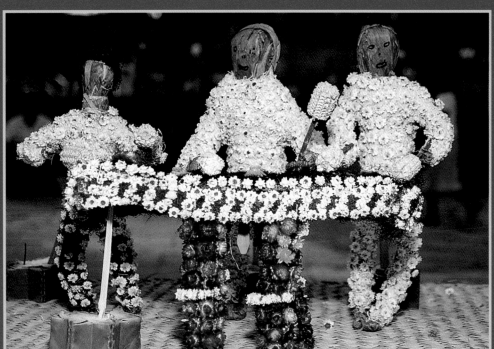

**Escena hecha con
flor inmortal.**

**Scene made with
evergreen flowers.**

82

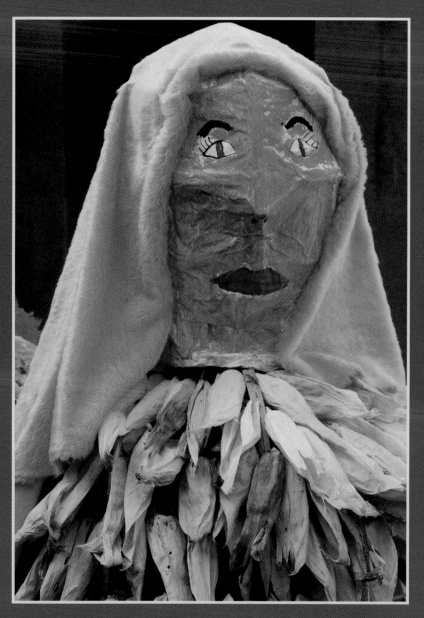

Figura hecha con papel maché y hojas de maíz.

Figure made with paper maché and corn husks.

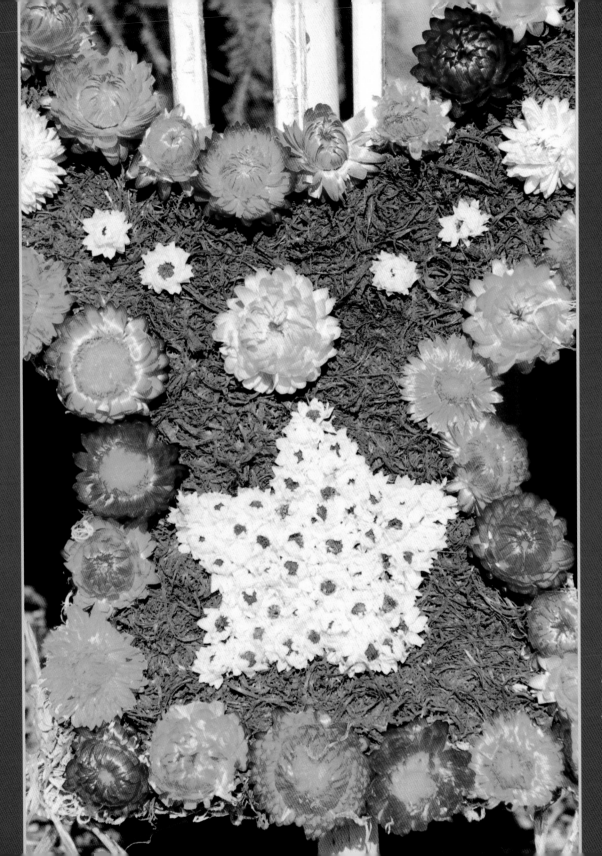

83

Figura diseñada y adornada
con flor inmortal.

Figure designed and adorned
with evergreen flowers.

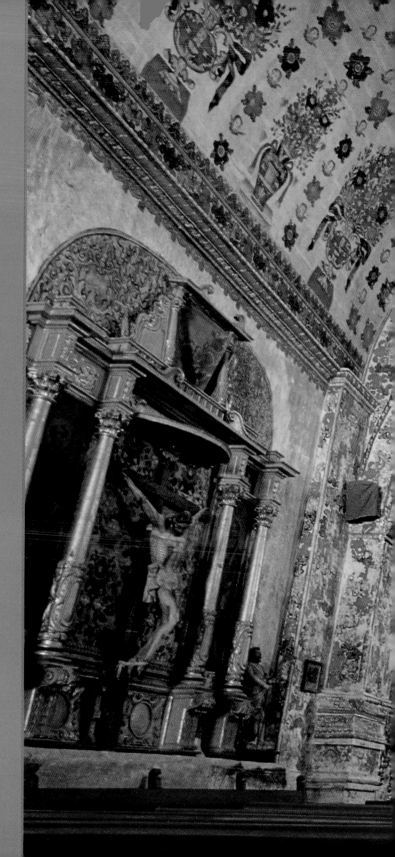

84

Bóveda central de la
Iglesia de Tlacochahuaya.

Church of Tlacochahuaya.

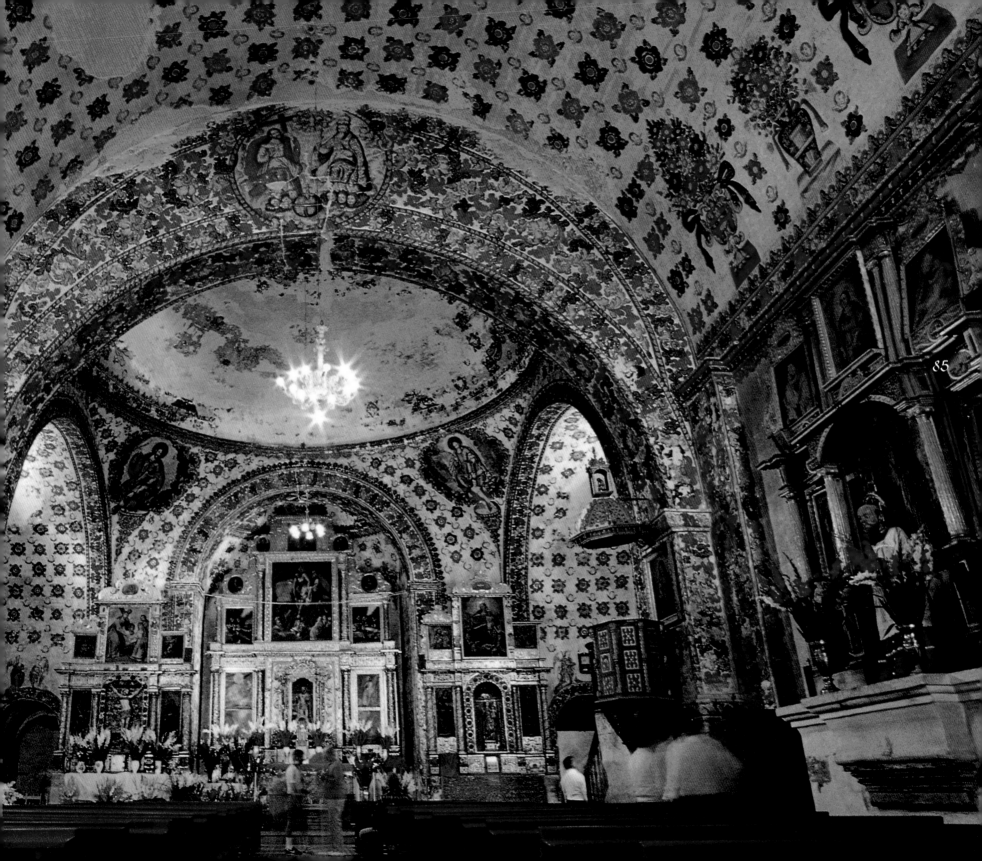

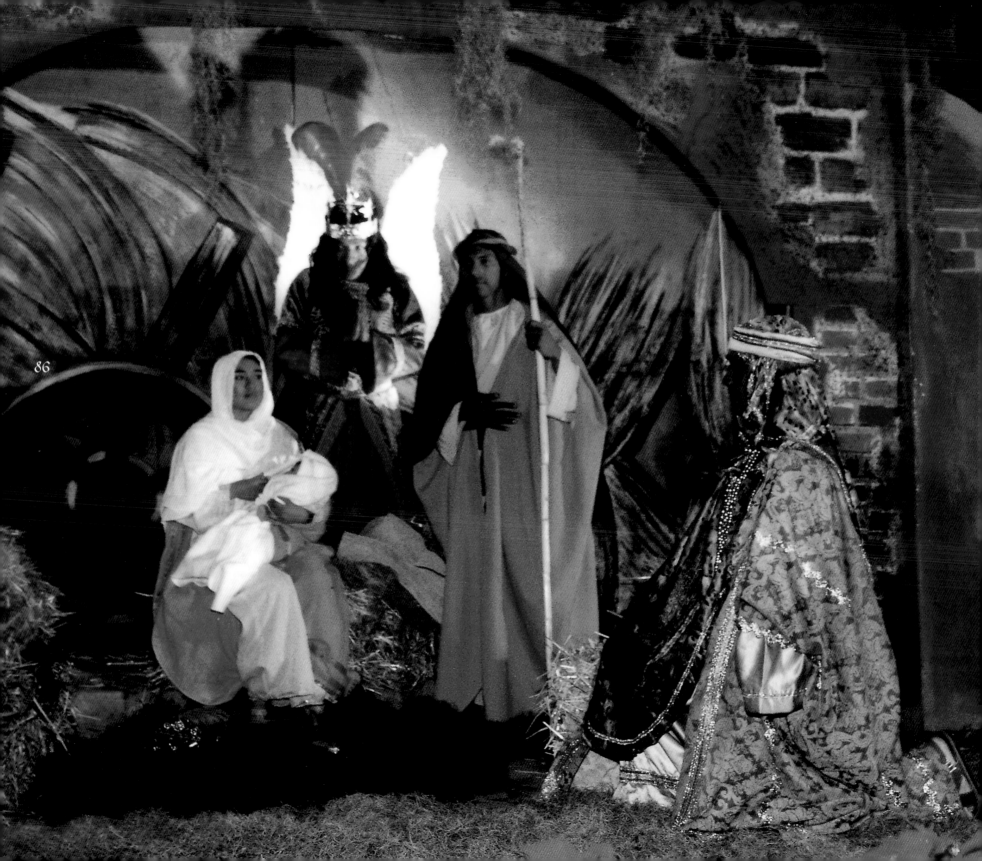

Villancico en Oaxaca

En nueve casas me paro
y se enciende el farolillo
porque voy de trago en trago.
Con chocolate y buñuelos
hoy he roto una piñata,
de su corazón de plata
he sacado caramelos.
Es el dulce de los cielos
para mi camino ingrato,
que en nueve casas me paro
y así voy de trago en trago.

Frutas, dulces a raudales
y pastorcillos de a pié,
me encuentro con San José
que está en los nueve portales.
Oigo cantos celestiales
los que me animan el paso
porque en los nueve me paro
y me tomo uno y dos tragos.

¡Ay! se iluminan mis ojos
el buey, la mula, el cordero;
y al Niño que yo más quiero
le llevo risas y antojos
que esta noche no hay cerrojos.
Por las nueve calles vago
y en todas encuentro un trago.

Se celebran las posadas
y en Trinidad de las Huertas,
Juan Manuel abre las puertas
para todas las miradas,
años y horas trabajadas
yo que voy de trago en trago
aquí es donde más me paro.

Pastorcillos, labradores,
figuras junto al pesebre,
¡dejadme que lo celebre!
que aquí nacen mis amores:
un jardín lleno de flores
y en el zócalo me paro
se encienden los farolillos
y así voy... de trago en trago.

Julie Sopetrán
(Poetisa española)

Christmas Carol in Oaxaca

I stop at nine homes
and the little lantern is lit
because I drink from one to another.

With hot chocolate and pastries
I broke open a pinata today,
I took out caramels
from its silver heart

They are the candy from the heavens
for my thankless road,
that at nine homes I stop,
and thus I drink from one to another.

Fruits, candy abound
and little shepards under foot,
I meet up with St. Joseph,
He was at the nine archways.
I hear celestial songs,
they enlighten my passage,
because I stop at every arch,
and I swallow one and two drinks.

Oh! They brighten my eyes,
the ox, the mule, the lamb;
and to the Baby Jesus who I most adore

I bring laughs and snacks
since tonight there are no locks.
I wander the nine roads
and I find in each, a drink.

We celebrate the *posadas*
and at the Trinity of the Orchards
Juan Manuel opens the doors
so that all can gaze upon,
years and hours of hard work.
And I, who drink from one to another
this is where I stop the longest.

Shepherds, laborers,
figures by the manger,
allow me to celebrate them!
that here is where my loves are born,
a garden full of flowers
and I stop at the zocalo
the street lamps are lit
and thus I continue from one drink
to another.

Julie Sopetran
(Spanish poet)

87

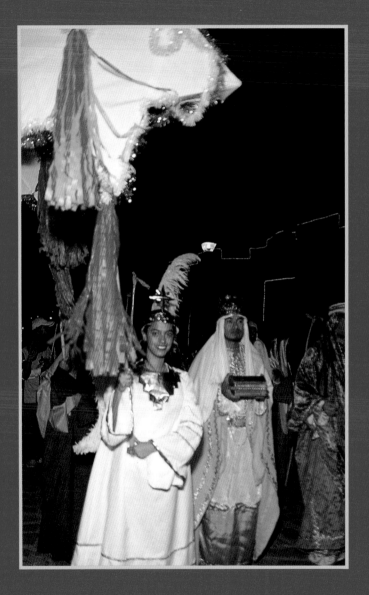

Integrantes de
las Posadas.

Members of
las Posadas.

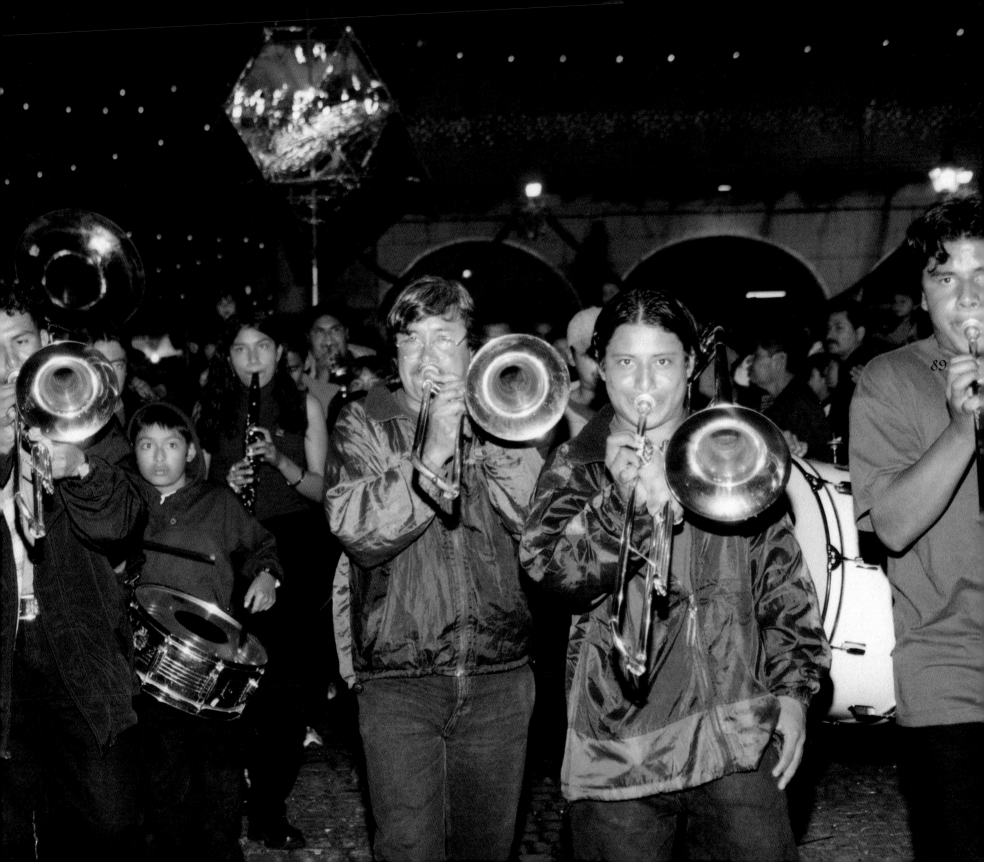

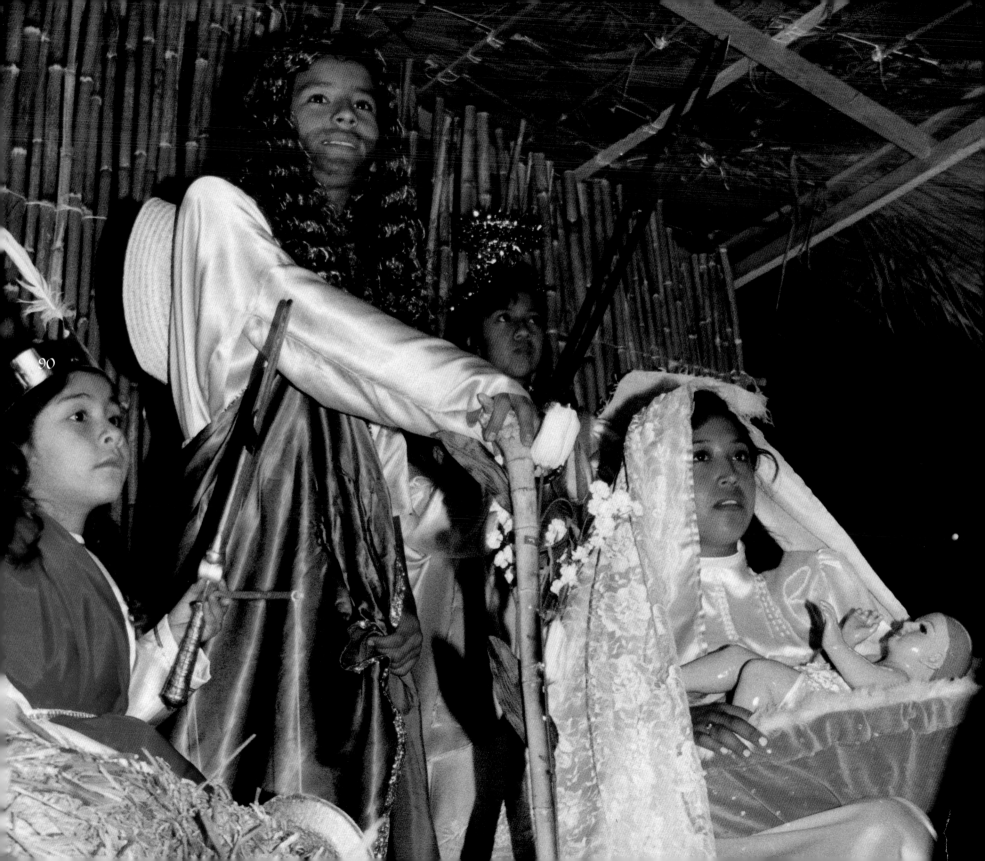

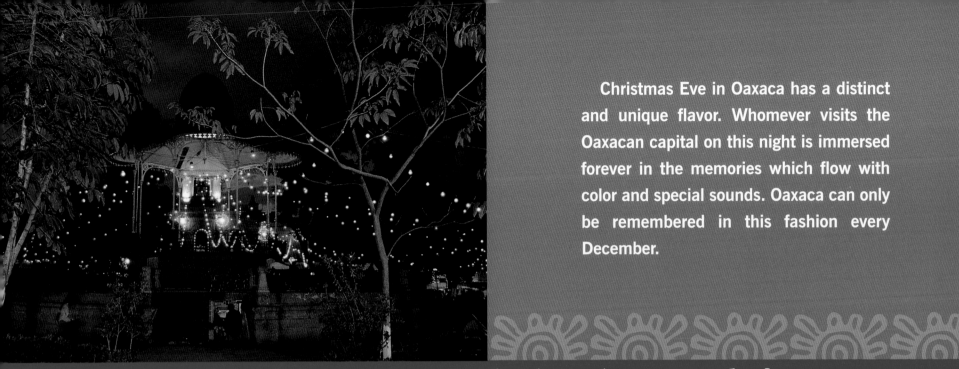

Christmas Eve in Oaxaca has a distinct and unique flavor. Whomever visits the Oaxacan capital on this night is immersed forever in the memories which flow with color and special sounds. Oaxaca can only be remembered in this fashion every December.

Las Posadas y las Calendas de Nochebuena
Posadas and Christmas Eve Calendas

La Nochebuena en Oaxaca tiene un sello característico y único dentro de la universalidad de esta fiesta. Quien la ha vivido en la capital oaxaqueña, queda inmerso para siempre en los recuerdos que surgen acompañados de colores y sonidos, porque a Oaxaca solamente puede recordársela de esa manera cada diciembre.

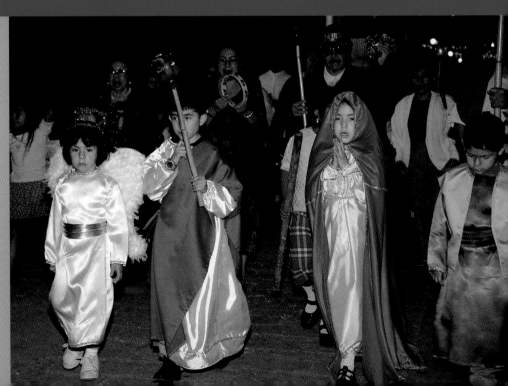

Nueve días antes se dan inicio las tradicionales Posadas, que significan por un lado los nueve meses antes del nacimiento del Redentor y por otro lado simbolizan el recorrido que hiciera la Virgen María y su esposo, José, al salir de Nazaret con el objeto de cumplir con la orden dada a los habitantes de Judea de empadronarse en sus ciudades de origen. José era descendiente del Rey David, nativo de Belén.

Las posadas despiertan el entusiasmo en los corazones oaxaqueños y los amplios patios de las casas solariegas, así como los de las humildes viviendas se engalanan e iluminan profusamente, para el paseo de los Santos Peregrinos, conducidos por la Madrina de la Posada. Son todavía tradicionales las típicas fiestas de vecindario donde, durante nueve noches la alegría llena nueve hogares diferentes.

Esta festividad se inicia el 16 de diciembre coincidiendo con la calenda de la Virgen de la Soledad. Mientras que en la Basílica de la Patrona Oaxaqueña se celebra la Misa de Bendición de las Canastas, por las calles de Oaxaca comienza, a horas tempranas de la noche, el recorrido de los peregrinos pertenecientes a una de las parroquias, quienes llegan hasta el corazón de la ciudad, dan la vuelta al zócalo y regresan a su iglesia. Esta es una escena que se repite noche a noche, con diferentes congregaciones.

Los asistentes van formando filas portando en sus manos las luces brillantes de las velas encendidas, farolillos y estrellas.

Al llegar a su destino se detienen a pedir posada, dando lugar a un diálogo cantado, permitiéndose finalmente el ingreso de los peregrinos. Como parte de la costumbre se reparte chocolate caliente, acompañado de buñuelos, entre tanto los pequeños participan en el rito de romper la piñata, que por lo general representa la estrella de Belén, que guió a los Reyes Magos. Se reparte también la colación o aguinaldos, mientras los chicos y grandes cantan así:

Ande madrina,
no se dilate
con los confites
y los cacahuates...

The traditional Posadas began nine days earlier. On one hand, they symbolize the nine months before the birth of the Redeemer; on the other hand they symbolize the journey that Virgin Mary and her husband, Joseph, took as they fled Nazareth with the mandate given to the people of Judea to return to their place of origin. Joseph was a descendant of King David, native of Belen.

The posadas awaken an excitement in the heart of all the people of Oaxaca. The big patios of the ancestral homes as well as the humble abodes are adorned and illuminated considerably for the walkway of the saintly pilgrims led by the godmother of the posadas. Typical neighborhood celebrations are still traditional where throughout nine nights, fun fills nine different houses.

This celebration begins December 16th coinciding witht the *calenda* of the Virgin of Solitude. In the Basilica of the Lady of Oaxaca the Benediction Mass of the Baskets is celebrated. On the streets of Oaxaca the symbolic journey begins in the early hours of the night. The pilgrims, who belong to a particular parish, arrive at the heart of the city. They circle the zocalo and then return to their church. This is a scene which is repeated nightly with different congregations.

Participants begin to form lines and carry brilliantly lit candles, small lanterns and stars.

Upon arriving to their destination they stop to beg for shelter. A musical dialogue is sung, concluded by allowing the pilgrims to enter. The traditional hot chocolate is served along with *bunuelos*. Children participate by breaking a pinata that represents the star of Bethlehem which guided the Wisemen. A Christmas box is also passed around, while children and adults sing:

Come on godmother,
don't take too long
with candy
and peanuts…

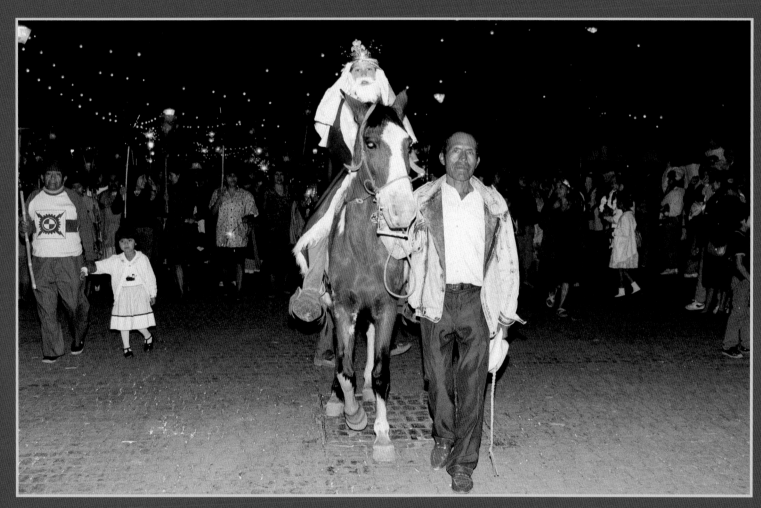

Calendas de la Nochebuena.
Christmas Eve *calendas*.

94

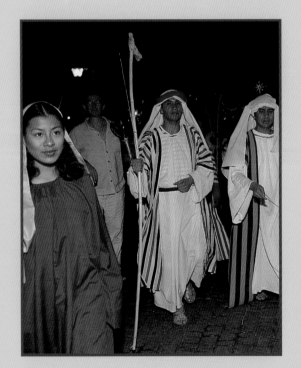 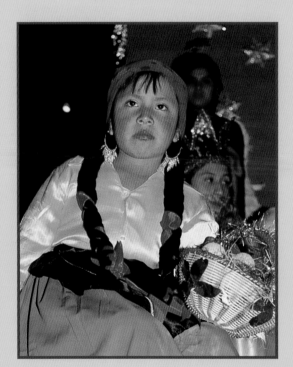 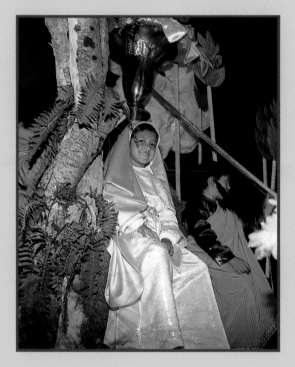

Escenas alusivas a las calendas de Nochebuena.

Scenes from the Christmas *calendas*.

Según parece, la celebración de la Navidad llegó a México en el mismo navío en el que Cortés arribó a las costas de Veracruz en 1519, con los primeros evangelizadores.

A la llegada de los españoles a Oaxaca, en noviembre de 1521, se oficia la primera misa el 25 de ese mes, en conmemoración de Santa Catarina Mártir.

Se asegura que el clérigo Díaz celebró un mes después la misa de Navidad, posiblemente en el mismo lugar donde se ofició la primera misa. Según los historiadores, "Uno de los recursos didácticos de los frailes en su proceso misional, fue el teatro. Las representaciones tenían lugar en los atrios, frente a las capillas abiertas, donde pudieran ser observadas por un mayor número de personas y aún en los mismos templos que comenzaban a levantarse con espléndidos retablos y techos con nervaduras góticas".

Dentro de la evangelización está el tema de la Navidad, vital dentro de la estructura cristiana. En el siglo XVI el Papa Sixto V concedió una bula para efectuar en la Nueva España unas misas, que se denominaron "de Aguinaldo" y que deberían celebrarse del 16 al 24 de diciembre cada año. Estas misas eran en realidad un novenario en preparación de la Natividad. Se efectuaban en los atrios de los templos "a la hora que amanece y como la hora es tan alegre, la devoción tan grande y tanta la solemnidad con que se cantan, fue grande la frecuencia de los fieles y el aplauso con que se recibieron". En las misas se incluían pasajes de la Navidad y terminaban con las piñatas.

En el siglo XVII aparece en la Nueva España el villancico, una forma musical que se acostumbraba ejecutar en los actos litúrgicos entremezclándolos con los salmos.

Las piñatas que son parte indispensable en toda celebración mexicana, se originan en Italia, donde en los primeros días de cuaresma se rompía una olla de barro, al llegar a México se la viste con papel de colores y con el paso de los siglos su forma fue modificándose.

It appears that the celebration of Christmas arrived in Mexico on the same ship in which Cortez arrived on the coast of Veracruz in 1519 with the first evangelists.

Spaniards arrived at Oaxaca in November, 1521. The first mass is celebrated on the 25th day of November in commemoration of Saint Catarina Martyr.

People claim that a clergyman named Diaz celebrated a Christmas mass one month later; probably in the same place where the first mass was given. According to historians, "One of the didactic resources of the priests in performing their religious duties was the theater. This representation took place in the atriums in front of the open-air chapels, where a maximum number of people could watch. They even took place in the churches where splendid altar pieces were being constructed."

The theme of Christmas was part of the evangelization, that was a significant part within the Christian infrastructure. In the Sixteenth Century, Pope Sixto The 5th granted an order to perform in the New Spain masses which were referred to as "Christmas mass" and which had to be celebrated from December 16th through 24th every year. Those special daily masses in preparation for Christmas, were celebrated in the atriums of the temples at dawn "a time of the day that fills the spirit of joy; the devotion is great and the devout received with applause such celebrations." In the Christmas mass, passages were included and ended with *pinatas*.

The Christmas carol, a new musical medium, appears in New Spain during the Seventeenth Century, and were performed in liturgical acts and were intertwined with the psalms.

The *pinatas*, which are a necessary aspect of every Mexican celebration, originated in Italy, where in the first days of Lent a big earthen pot would be cracked. Upon its arrival to Mexico it was dressed using colored paper and its form was modified with the passing of time.

Pinatas, aside from their attraction for participants and in particular for children, symbolize in its entirety, sin... "trying to attract humans with its appearance. The fruits, candy, and confetti contained in it are the

95

Las piñatas, además de su atractivo para los asistentes y en particular para los niños representa en su conjunto al peca-do... "tratando de atraer, con su aparien-cia, a los humanos. La fruta, dulces y colación que contienen son los placeres desconocidos que ofrece al hombre para conducirlos a su reino y la venda en los ojos representa la fe que debe ser ciega para aniquilar el espíritu del mal".

El nacimiento, tiene su origen en el Convento de Monte Colombo en Italia y se le atribuye a San Francisco de Asís de ser el iniciador en 1223. Alrededor del nacimiento y la búsqueda de alojamiento por María y José giran las Posadas y en el que culminando las celebraciones la noche del 24 de diciembre, en Oaxaca.

Recorrer a pie las calles de esta ciudad significa tener la oportunidad de poder detenerse a observar tranquilamente estos nacimientos bellamente diseñados con una iluminación alegre en salas, porches o entradas de los hogares. En un nacimien-to los principales personajes son el Niño Dios, la Virgen y San José. Los acompañan multitud de otras figuras como ángeles, los Reyes Magos, los pastores, el buey, la mula del portal y otros animalitos.

Al igual que cualquier otro diseño, el nacimiento lleva el sello de la persona que lo pone, su imaginación se manifiesta en el arreglo. Aquí aparece como personaje especial dentro de las tradiciones oaxaqueñas Juan Manuel García Esperanza. En su casa ubicada en el tradicional y antiguo barrio de la Trinidad de las Huertas, tiene instalado permanente-mente un nacimiento, en el que lleva años trabajando; están las casas ilu-minadas con las figuras de los habitantes en sus labores diarias, se ve a los hombres cocinar un borrego, a los pastorcillos en sus labores e incluso a un grupo de tiendas a la entrada de la población. En la cúspide de una loma se encuentra el pesebre. Los detalles son únicos, la belleza de las casas-habitaciones en miniatura es inigualable. Según María del Carmen, hija de Juan Manuel, su padre ha recorrido cada semana los diferentes mercados buscando cada una de las piezas. La originalidad de su trabajo no ha dejado de despertar el interés de diferentes organizaciones que le

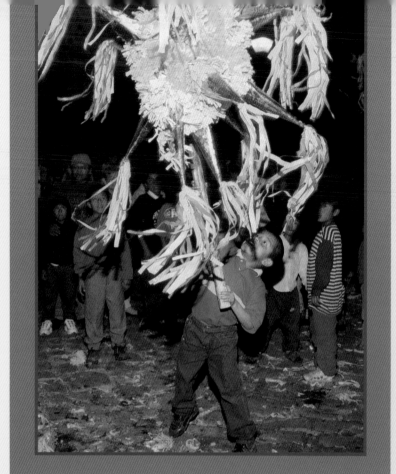

unknown pleasures that it offers man to lead him to his kingdom. The handkerchief that covers your eyes, represents faith which must be blind to destroy the evil spirit."

The nativity scene has its origins in the Convent of Monte Colombo in Italy. Saint Frances of Assisi is responsible for starting it in 1223. This is the main theme the *posadas* fol-low as well as the culmination of the festivities on the night of December 24th in Oaxaca.

To walk the streets of this city gives one the opportunity to be able to enjoy at one's leisure these beautifully decorated Nativity scenes. They are presented with a cheerful illumination in living rooms, porches, and entry ways. The three main characters of a Nativity scene are the baby Jesus, the Virgin Mary, and Saint Joseph. They are joined by a multitude of other fig-ures such as angels, wisemen, shep-herds, an ox, a mule, and other animals.

As in any other design, the nativity scene reflects the creative mark and imagination of the person who made it. Juan Manuel Garcia Esperanza plays a special role within these Oaxacan traditions. Inside his home, located in the traditional and old neighborhood of Trinidad de las Huertas, he has permanently constructed a nativity scene. He has been working on it for years. It includes illuminated homes with inhabitants performing their daily duties. The men can be seen cooking a goat; the shepherds working on their tasks, as well as a group of stores at the entrance of town. At the top of a cliff the manger can be seen. The details are unique, the beauty of the miniature homes is remarkable. According to Maria del Carmen, Juan Manuel's daughter, her father visits every week all the different markets collecting every single item he uses. The originality of his work has attracted the interest of many organizations who have requested that Juan donate his nativity scene. Juan Manuel, however, has rejected these requests since he feels that this work is part of the legacy he will leave to his children.

Niños participando en las fiestas de la Navidad.
Children participating in the Christmas celebrations.

97

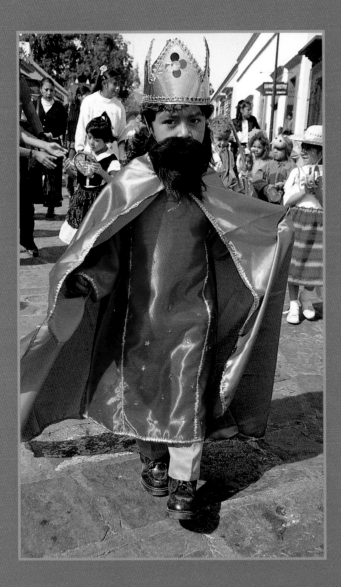

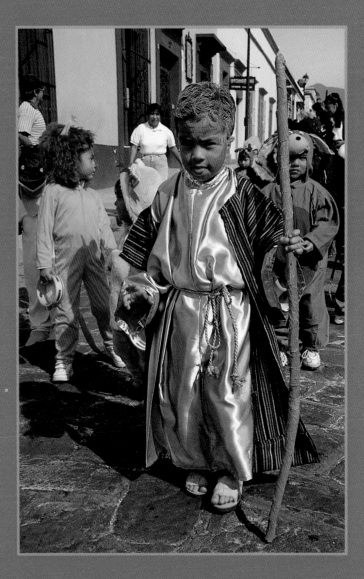

Las Posadas y Calendas de Nochebuena ❋ *The Calendas of Christmas Eve*

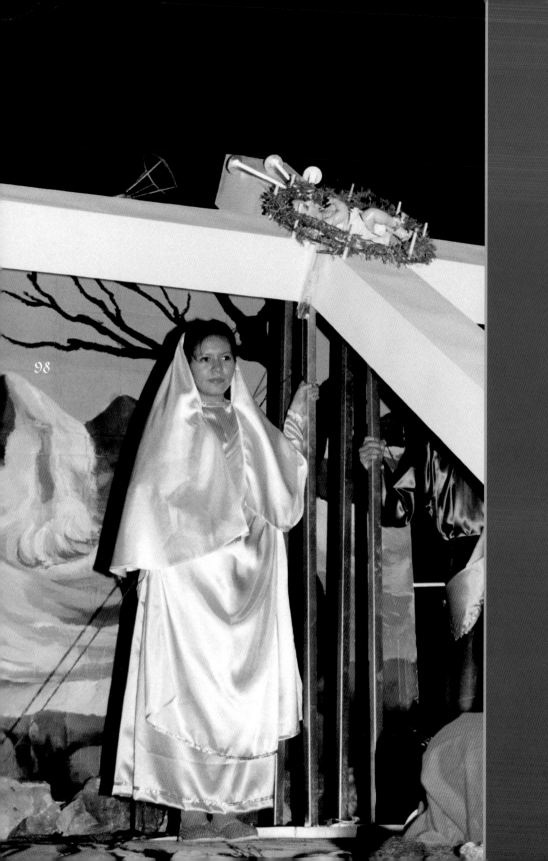

98

Nacimientos en vivo.
Calendas de la Nochebuena.

Nativity scenes.
Christmas Eve *calendas*.

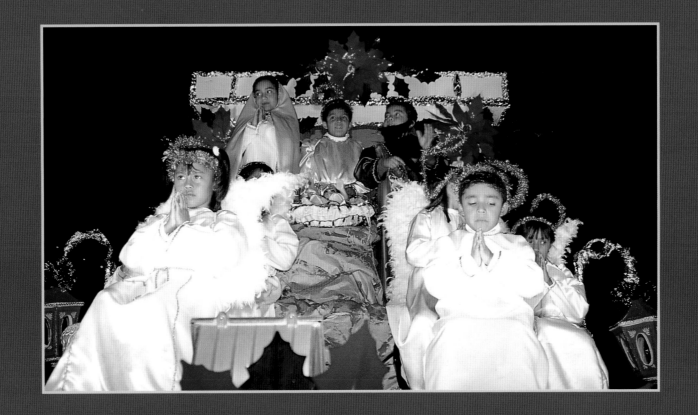

han solicitado que done el nacimiento, pero Juan Manuel no accede, para él esto es parte de la herencia que dejará a sus hijos.

Para este oaxaqueño de nacimiento y de corazón, las tradiciones son la base sobre la cual descansa su propia identidad. Ganador de concursos de la Noche de Rábanos y creador de uno de los nacimientos más bellos y originales que se puedan encontrar, Juan Manuel también participa en las calendas de la Nochebuena con los alegres monos o figuras gigantes. En varias habitaciones de su casa guarda alrededor de 14 figuras, hechas por él, con las que participa la congregación que representa a la iglesia de su parroquia. La satisfacción de cooperar en todas estas actividades pone un brillo especial en sus ojos.

No sólo los patios de las casas de las familias oaxaqueñas se engalanan en la celebración de las Posadas; los hoteles de la ciudad también realizan las suyas con igual entusiasmo. En ellos, los pequeños rompen piñatas en tanto que los adultos gozan de los bailes presentando las danzas tradicionales de la Guelaguetza.

Con una taza de ponche caliente, disfrutando de una noche fresca, el sonido de la música de los bailes regionales adquieren un eco especial, particularmente al contemplar el baile del Son de Betaza de la Sierra Juárez,

To this man, who is Oaxacan by birth and heart, traditions are the basis upon where one's own identity lies. He has won the competition of the Night of the Radishes. Juan Manuel has created one of the most beautiful and original Nativity scenes and, in addition, he also participates in the annual Christmas Eve *calendas* along with the cheerful monkeys or gigantic figures. In several rooms of his home he stores about 14 figurines, created by him to participate in the *calenda* congregation that represents his parish. The satisfaction of being part of these activities makes his eyes shine.

The patios of private homes are not the only places that are decorated in the celebration of the *posadas*. City hotels are also decorated with equal excitement. There, the children break *piñatas* as the adults enjoy the traditional dances of Guelaguetza.

With a cup of hot punch on hand, enjoying the cool night, the sound of the music of the regional dances acquires a special echo. This is felt in particular while watching the dance of the Melodies of Betaza of the Sierra Juarez where the movements of the white skirts of the women creates a silvery reflection of the moon that filters in between the tree trunks. A garden, a full moon, the music, the enchantment of the dances and the delight of the moment…You cannot ask for more to remember the magic of the celebration of the posadas in Oaxaca!

Only 20 hours after leaving the zocalo, those who went to admire the competition of the Festival of the Night of the Radishes, return to celebrate the *calendas* of Christmas Eve.

The origin of the celebration begins with the evangelizing priest who arrived in Oaxaca in the sixteenth century. Between 1740 and 1741, Bishop Tomas Montano ordered that a procession be organized with large dolls made out of paper and cloth. Those dolls called "giants" had to represent the different ethnicities of the world, who were and still are carried by people who are inside them.

The heart of the city, as well as its adjacent streets, serve as the stage for a constant traffic of one congregation after another. Each group selects the "marmot," and the color of its lanterns. One lantern in particular, is very big and made from reeds that are covered with colorful tissue paper.

The procession starts at the home of the godmother where all the components meet. The firecracker handlers begin with their ecstatic thunder and then the band follows. Next is the godmother who carries the baby Jesus, in general a beautiful sculpture royally dressed and placed on a velvet pillow. The godmother is surrounded by angels, represented by the kids, as well as members of the congregation with their lanterns and paper flags. Without fail, there also is a float with children representing the traditional nativity scene. The *calenda* begins around nine o'clock at night.

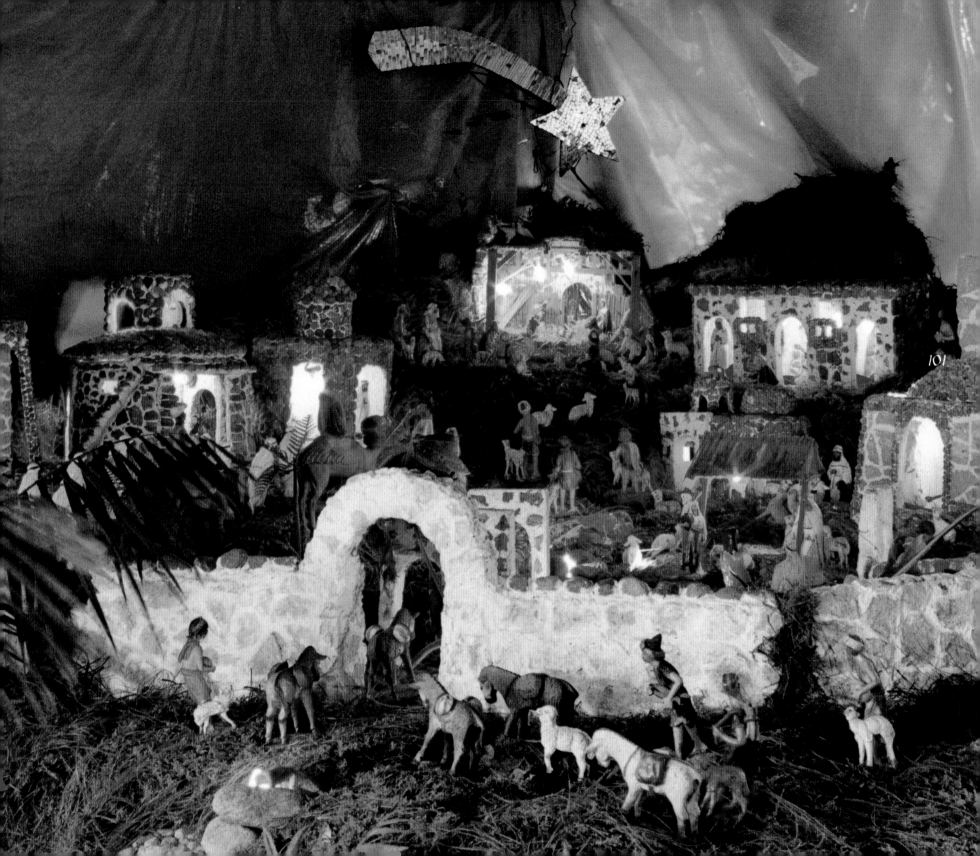

102

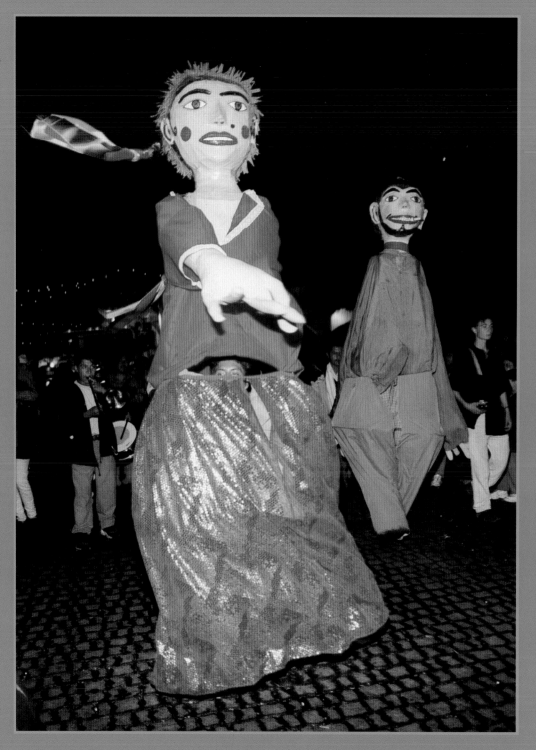

"Gigantes" bailarines en las
calendas de Nochebuena.

"Giants" dancing during the
Christmas *calendas*.

Angelitos participantes en las calendas de Nochebuena.

Little children represent angels in the parade during the Christmas *calendas*.

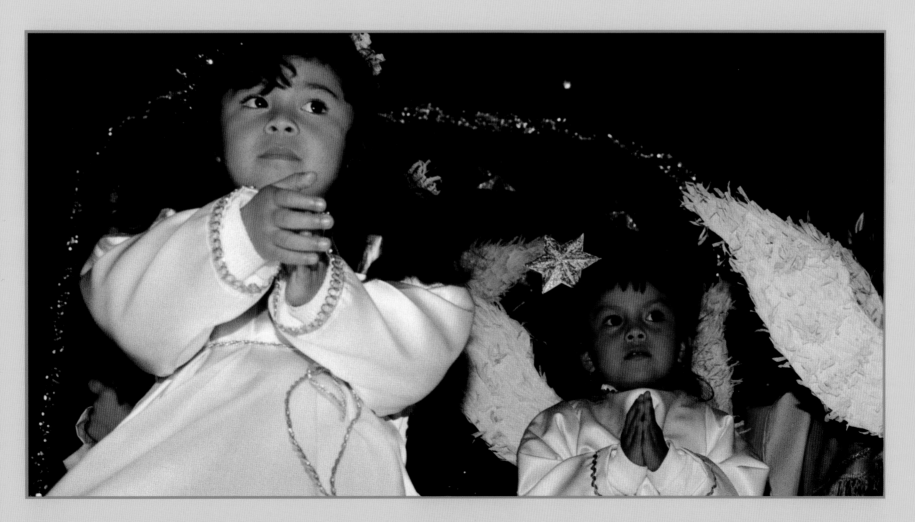

que en los movimientos de las faldas blancas de las mujeres resaltan los reflejos plateados de la luna que atisba entre las ramas de los árboles. ¡Un jardín y la luna llena son el escenario para que el encanto de los bailes grabe en la memoria la dulzura del momento. Más no se puede pedir para mantener por siempre la magia de la celebración de las Posadas en Oaxaca!

Solamente 20 horas después de haberse retirado del zócalo, quienes fueron a admirar los concursos del Festival de la Noche de Rábanos, regresan a este mismo lugar a observar las calendas de Nochebuena.

El origen de ellas se encuentra en los frailes evangelizadores que llegaron a Oaxaca en el siglo XVI. Entre 1740 - 1741, el Obispo Don Tomás Montaño ordenó que se unieran a la procesión de Corpus unos muñecos grandes confecionados en papel y manta, cargados por personas que van en su interior. Estos muñecos de papel, llamados gigantes tenían como objeto representar las diferentes razas del mundo.

El corazón de la ciudad y las calles adyacentes sirven de escenario para

The participants of each parish circle the zocalo several times awakening whispers of admiration of the decorated floats.

We're going to the celebration.
The beautiful *calenda* is going
as well as the colorful marmots
and the firecrackers are starting now.
Jaime Luna

In this manner the *calendas* are celebrated with firecrackers and cheerful musical notes from the bands, parading back and forth. In the meantime, the firecracker vendors make their money. Everything becomes light and sound in their celebration anticipating the birth of Jesus Christ.

Around 11:30 the sound of bells from all the parishes begin calling the respective *calendas*, so that the procession can return to the church and

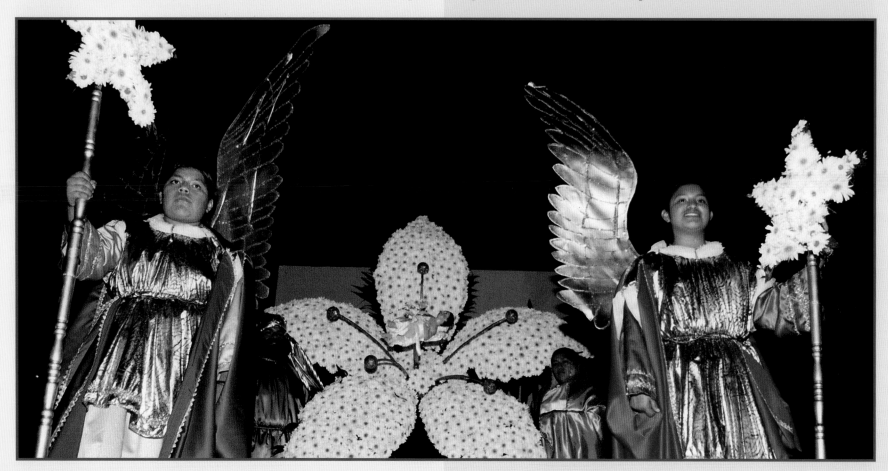

Imágenes de las Posadas y calendas de Nochebuena.
Images of the Posadas and Christmas Eve *calendas*.

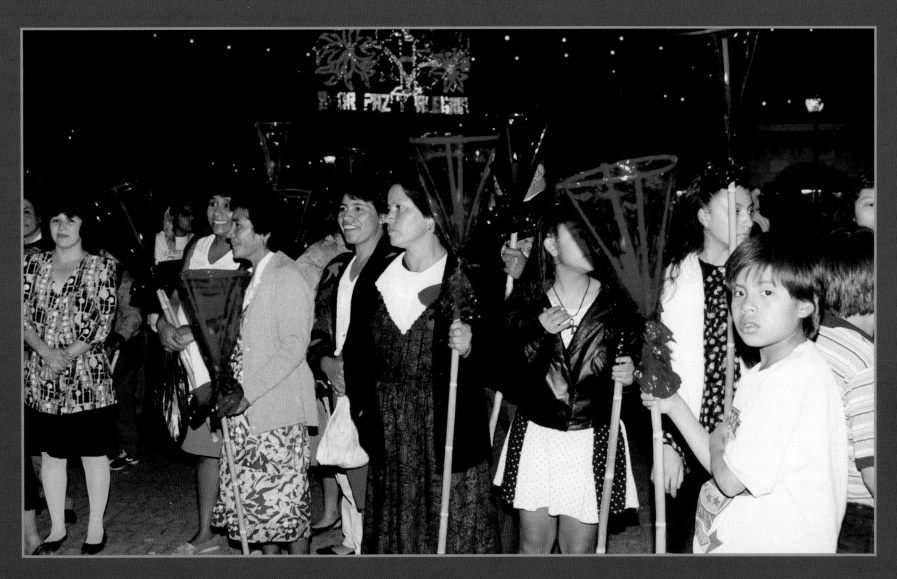

105

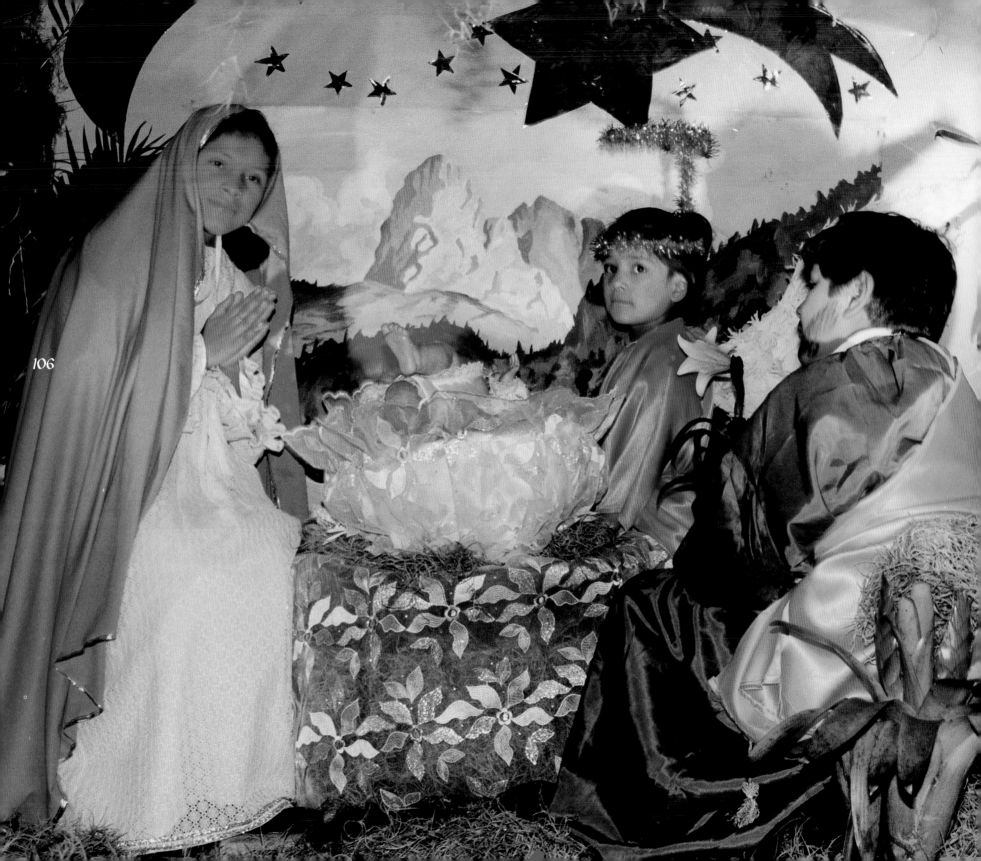

Imágenes de las Posadas y calendas de Nochebuena.
Images of the Posadas and Christmas Eve *calendas*.

107

un transitar constante de una congregación después de otra, cada grupo escoge la "marmota", el color de sus faroles y uno en particular, muy grande, armado de carrizo y forrado con papel de china de colores brillantes.

La procesión sale de la casa de la madrina, donde los componente se dan cita. La inician los coheteros con su alegre estruendo, seguidos de la banda de música. Le sigue la madrina que lleva al niño Jesús, generalmente una hermosa escultura regiamente vestida y recostada en un cojín de terciopelo, rodeadas de ángeles representados por niños; a continuación van los miembros de la congregación con sus faroles y banderitas de papel picado. No falta un carro alegórico con infantes representando el Nacimiento del Hijo de Dios. La calenda se inicia alrededor de las nueve de la noche, los participantes de cada una de las parroquias dan la vuelta varias veces al zócalo despertando murmullos de admiración por el arreglo de cada uno de los carros alegóricos.

Vamos para la fiesta
la calenda linda va
y las marmotas de colores
y los cohetes truenan ya.

Jaime Luna

Y así van las calendas entre el estallido de cohetes y las alegres notas musicales de las bandas, desfilando una y otra vez, mientras entre el público los vendedores de "chispeadores" hacen su "diciembre" (ganancia). Todo se convierte en luces y sonidos celebrando en forma anticipada el nacimiento del Hijo de Dios.

Alrededor de las once y media las campanas de las iglesias de cada parroquia comienzan a llamar a sus respectivas calendas, para que la procesión regrese al templo y haga su ingreso entonando alegres villancicos. A las doce de la noche los creyentes escuchan la tradicional "Misa de Gallo".

Para quienes deseen continuar la fiesta en el zócalo allí están los apreciados puestos de venta de atole, chocolate caliente y buñuelos. Después de saborearlos no hay mayor placer que caminar con el plato hacia un costado de la Catedral, detenerse, cerrar los ojos, pedir un deseo y lanzarlo por encima del hombro, para que se estrelle estruéndosamente en el suelo.

¿Se podrá conseguir, rompiendo varios platos de buñuelos, la realización de un deseo tan intenso como es el de pasar otra vez en Oaxaca las fiestas de diciembre? Por si acaso la primera y segunda vez no fueron suficiente, no puede faltar una tercera... ¡Dulce forma de repetir la petición!

begin its departure with joyful carols. At midnight the traditional Midnight Mass is celebrated.

Can the wish to return to Oaxaca to celebrate the December festivities come true by breaking *buñuelo* (pastry) dishes? Just in case the first or second did not take, a third time cannot be missed.

Sweet way of repeating my wish!

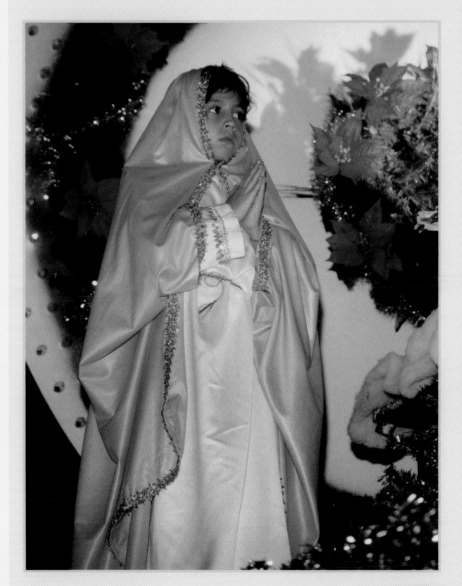

Imágenes de las Posadas y calendas de Nochebuena.
Images of the Posadas and Christmas Eve *calendas*.

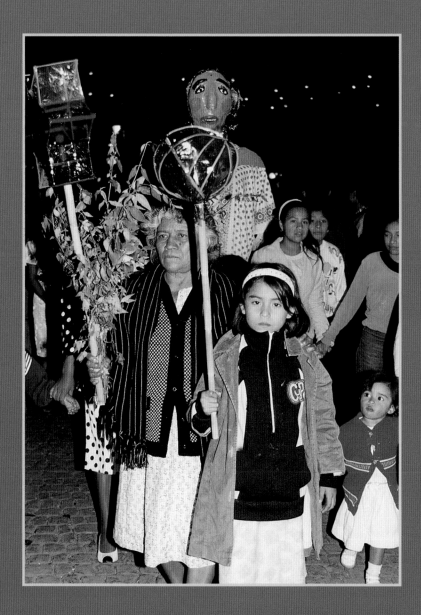

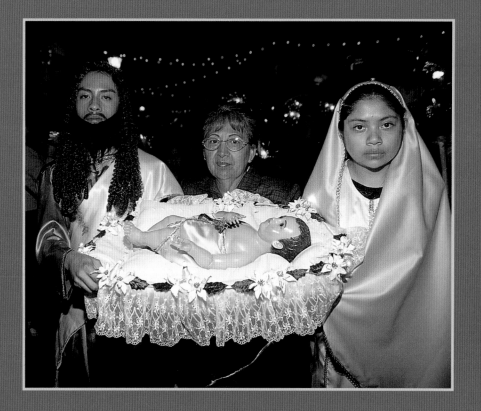

Las Posadas y Calendas de Nochebuena ✻ The Calendas of Christmas Eve

110

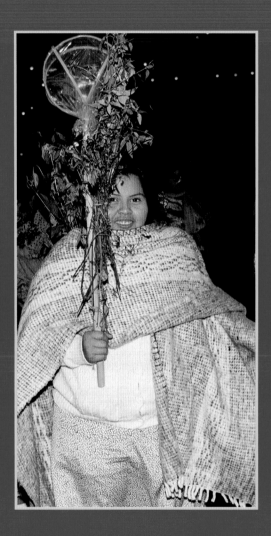

Imágenes de las Posadas y calendas de Nochebuena.

Images of the Posadas and Christmas Eve *calendas*.

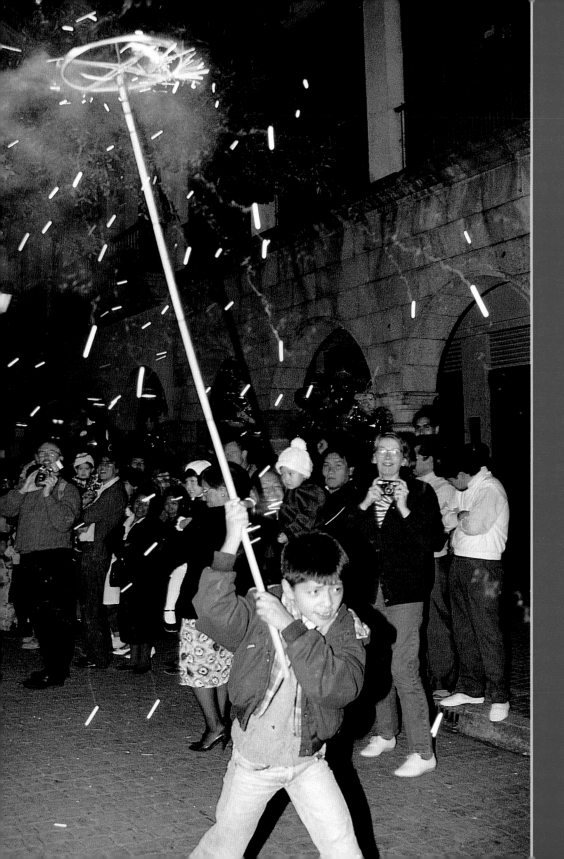

Las Posadas y Calendas de Nochebuena ❈ *The Calendas of Christmas Eve*

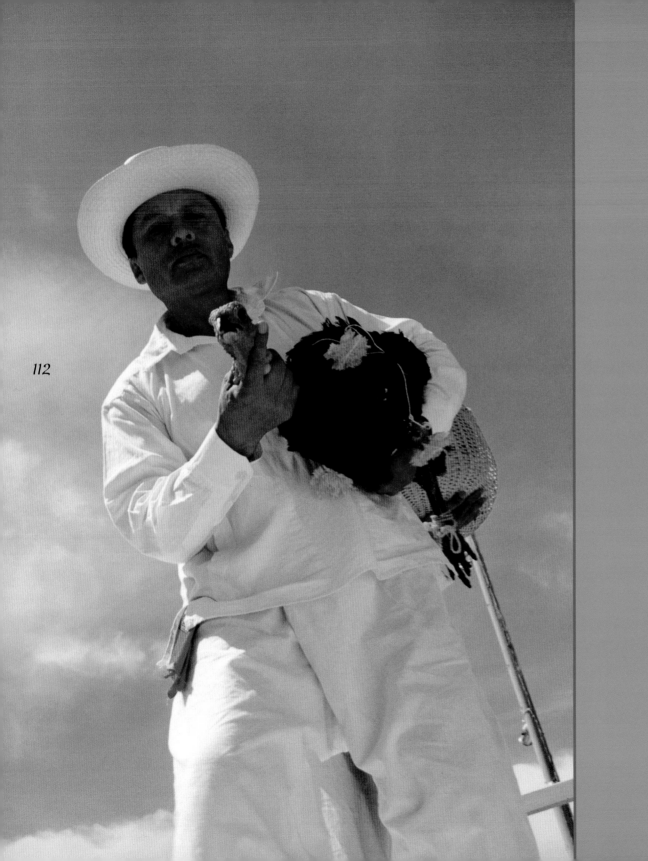

112

Miembros de diferentes
delegaciones presentan su
"Guelaguetza", ofrenda, a
las autoridades civiles

Members of different
delegations present their
"Guelaguetza" (offering)
to the authorities.

.

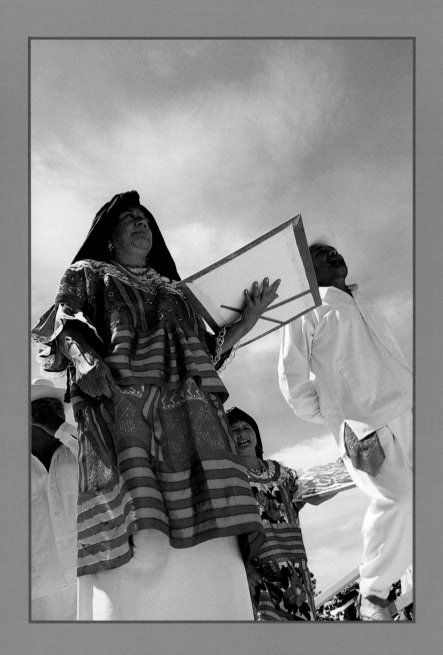

113

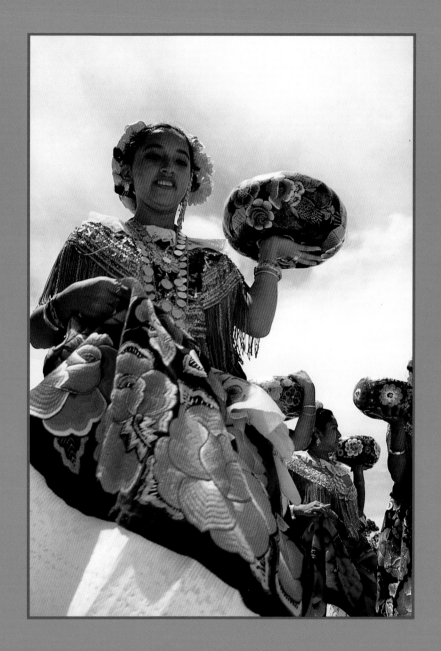

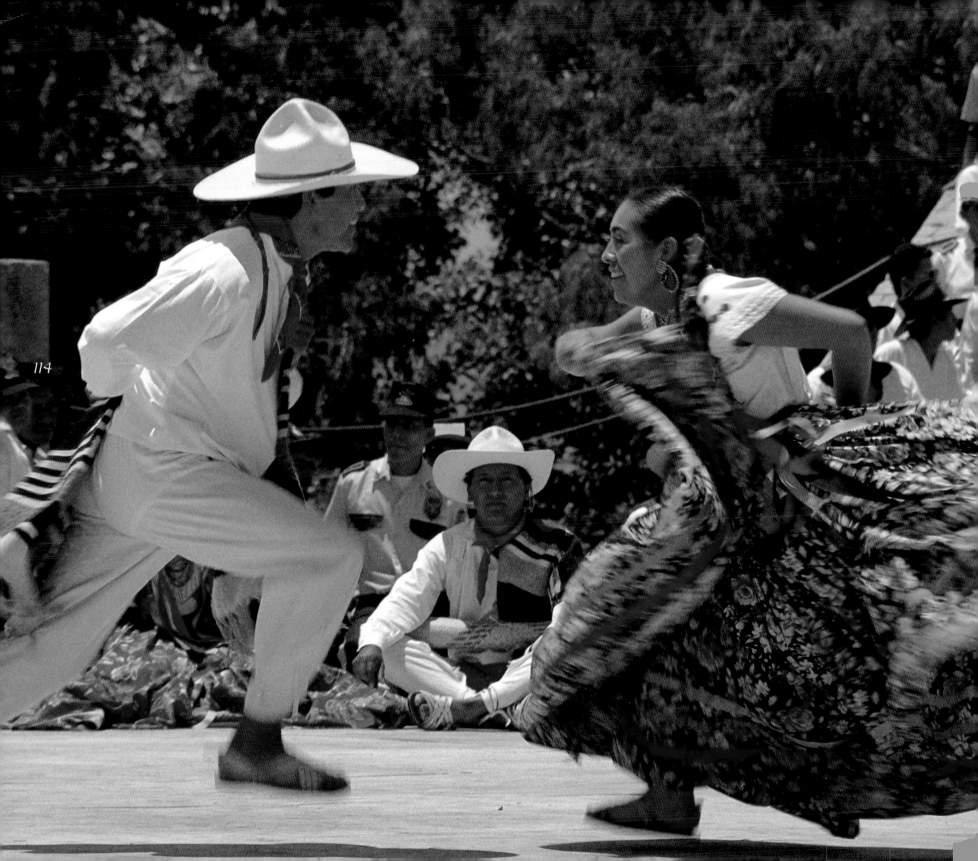

GUELAGUETZA

El color de los valles me muestran la belleza
desde el cerro respiro los aires zapotecos;
de las Siete Regiones ya me llegan los ecos:
canto y danza en el alma de mixteca pureza.

Un desfile de flores: atuendos de riqueza
ofrendas compartidas llenan todos los huecos;
los huipiles bordados, las sedas y los flecos
y el corazón que baila sones de Guelaguetza.

De los siete lugares van desfilando danzas:
Papaloapan, el Istmo, la Cañada, la Sierra,
la Costa, la Mixteca y los Valles Centrales...

Es Xilomen y Carmen: dos mundos de alabanzas
de religión y rito donde el alma se aferra
para vencer unidos: ¡rencores ancestrales!

Julie Sopetrán
(Poetisa española)

GUELAGUETZA

The color of the valleys show me their beauty
from the hilltop I breathe the Zapotec winds;
the echoes come to me from the seven regions:
song and dance in the pure Mixtec soul.

A parade of flowers: rich attire
shared offerings fill all the holes;
the huipiles embroidered, the silks and the fringe
and the heart that dances the songs of the Guelaguetza.

Dances from the seven areas are paraded:
Papaloapan, Isthmus, Cañada, Sierra,
Coast, Mixtec and Central Valleys…

It is Xilomen and Carmen: Two worlds of religious
and ritual hymns, who together anchor the soul
to defeat the loathed ancestors.

Julie Sopetran
(Spanish Poet)

115

116

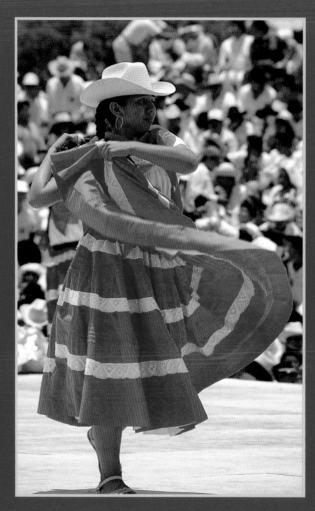

Representante de la región de la Costa, inicia una de las danzas de Pochutla.

Dancer representing Pochutla, a coastal region, initiates a dance.

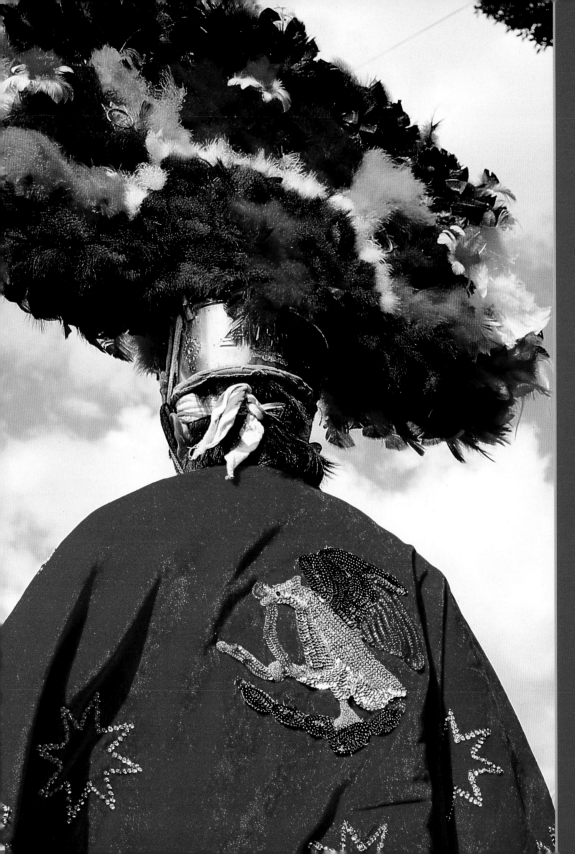

Penacho y capa bordada en lentejuelas
de los bailarines de la Danza
de la Pluma.

Hair dress and
embroidered cape of
one of the dancers
of the Feather Dance.

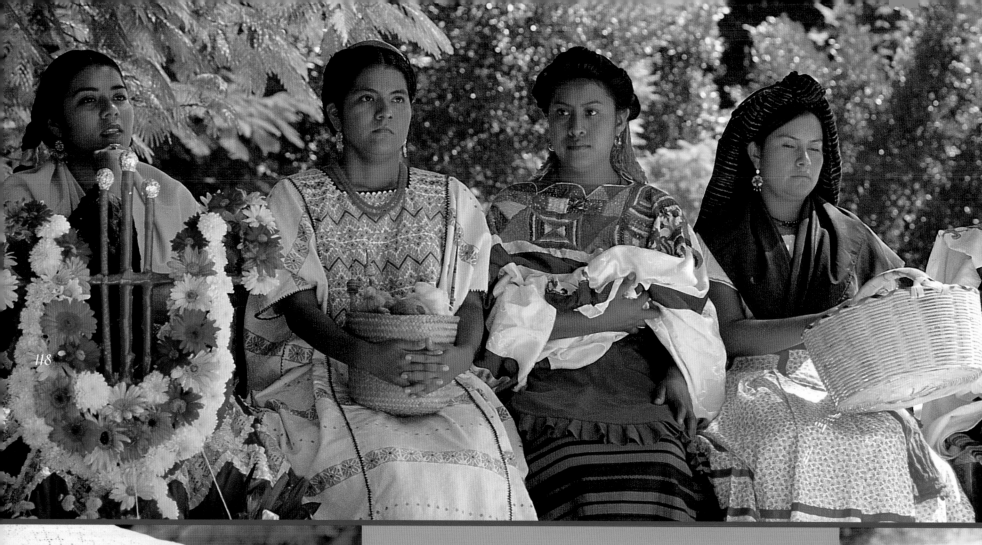

118

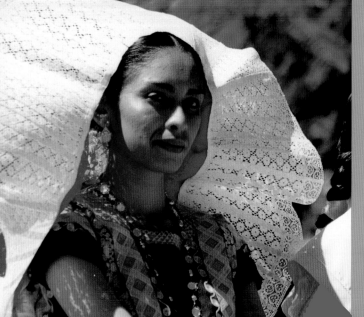

Participantes en el concurso de la Diosa Centeótl, representando diferentes poblaciones de las siete regiones de Oaxaca.

Young women representing the different regions of Oaxaca participate in the Diosa Centeotl contest.

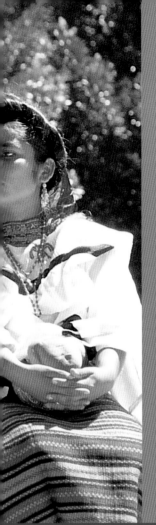

La Guelaguetza, siempre presente en la vida de los oaxaqueños

The Guelaguetza always present in the life of the people of Oaxaca

El Festival de La Guelaguetza, uno de los más bellos y coloridos de México por su significado histórico y cultural es representado durante todo el año en hoteles y centros turísticos de la capital oaxaqueña. En la época navideña, como en ninguna otra época, está presente diariamente para deleite de propios y extraños.

The Guelaguetza is part of the people of Oaxaca. It is one of the most beautiful and colorful festivals of Mexico because of its cultural and historical significance. The Guelaguetza is present throughout the year in hotels and tourist centers of the Oaxacan capital. It is represented daily during the Christmas season, more than any other time, to the delight of all.

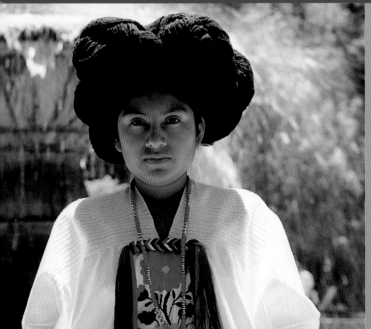

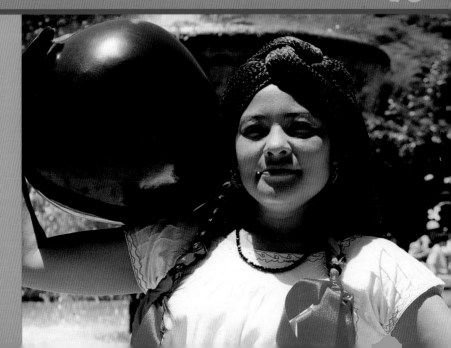

En el auditorio del Cerro del Fortín el escenario está vacío y las graderías desiertas aunque, si se pone en juego la imaginación, esto cambia inmediatamente al recordar los momentos culminantes de cada una de las presentaciones musicales de las distintas regiones oaxaqueñas, durante el desarrollo de La Fiesta del Lunes del Cerro y la Guelaguetza, las que tienen lugar el tercer y cuarto lunes del mes de julio.

El Cerro del Fortín se denomina así por las fortificaciones que existieron en ese lugar desde la época del México Independiente. Antiguamente los zapotecos lo denominaron *Daniyaoloani*, que significa Cerro de la Bella Vista y eso es precisamente lo que se tiene desde su cima: una visión impresionante de la ciudad de Oaxaca.

"Guela" significa milpa, "Guet" significa tortilla y "Za", zapoteca, da la definición como "tortilla de milpa zapoteca". La Guelaguetza es una costumbre que tiene como objetivo ayudarse mutuamente, particularmente en los apremios en que el individuo por sí solo no puede salvar. Esta tradición de apoyo del uno para el otro se la practica en las principales etapas de la vida del oaxaqueño: nacimiento, casamiento y muerte.

Conocido como uno de los festivales folklóricos más importantes de toda América, La Guelaguetza atrae a la capital oaxaqueña a miles de turistas nacionales y extranjeros, deseosos de "vivir" cada una de las actividades que se organizan con este propósito y que sirven a la vez de marco a la presentación culminante de los bailables de cada una de las siete regiones que conforman el estado.

Los orígenes de este festival se remontan a la época de las dos grandes culturas que habitaron lo que hoy es el estado de Oaxaca: los zapotecas y los mixtecas. La religión de ambos grupos era semejante, divinizando a un Dios supremo, creador de todas las cosas, quien a su vez contaba con diferentes dioses menores como *Zaagui*, a quien los mixtecas lo veneraban como protector de las lluvias y la fertilidad. Los zapotecas poseían su deidad de la agricultura, en particular al dios del maíz, al que llamaban *Pitao*

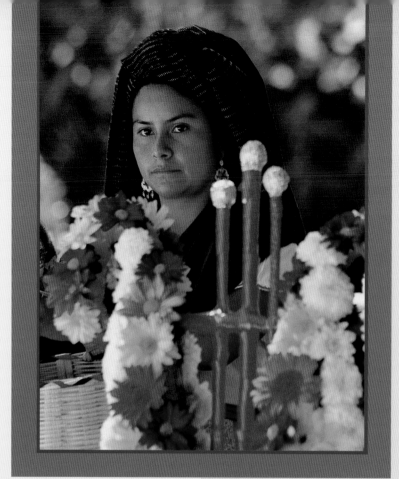

In el Cerro del Fortín Auditorium, the stage is empty and the rows deserted. The imagination takes over, immediately changing the scene as one remembers the high points of each and every musical representation of the distinct regions of Oaxaca. *La Fiesta del Lunes del Cerro y La Guelaguetza* (The Monday Festival of the Peak and Guelaguetza), takes place during the third and fourth Monday of July.

El Cerro del Fortín is named after fortifications that existed in this place since the era of Independent Mexico. Formally the Zapotecs had named it *Daniyaoloani*, which means *Cerro de la Bella Vista* (Hill of the Beautiful View). That is precisely what it has from its peak: an amazing view of the city of Oaxaca.

"Guela" means cornfield; "Guet" means tortilla; and "Za", zapotec. Guelaguetza, therefore, means *tortilla de milpa zapoteca* (tortilla of Zapotec cornfield). It is customary to help others particularly in a difficult situation when one may not be able to help him/herself. This is a tradition of support between one another and it is practiced in the main phases of the life of a Oaxacan: birth, marriage and death.

Known as one of the most important folkloric festivals of all The Americas, The Guelaguetza attracts thousands of national and foreign tourists, with the desire to enjoy each and every one of the organized activities that serve to frame the climax of the dances representing each one of the seven state regions.

The origins of this festival date back to the era of the two great cultures that lived in Oaxaca: the Zapotecs and the Mixtecs. The religions of both groups were very similar, adoring a supreme god, creator of all things. At the same time, there were different minor gods such as *Zaagui*, who according to the Mixtecs had him as their protector of the rains and fertility. The Zapotecs possessed their deity of agriculture, in particular the god of maize, *Pitao Cozobi*, to whom they offered an annual celebration of dance and song. Mexicans also venerated the god of agriculture,

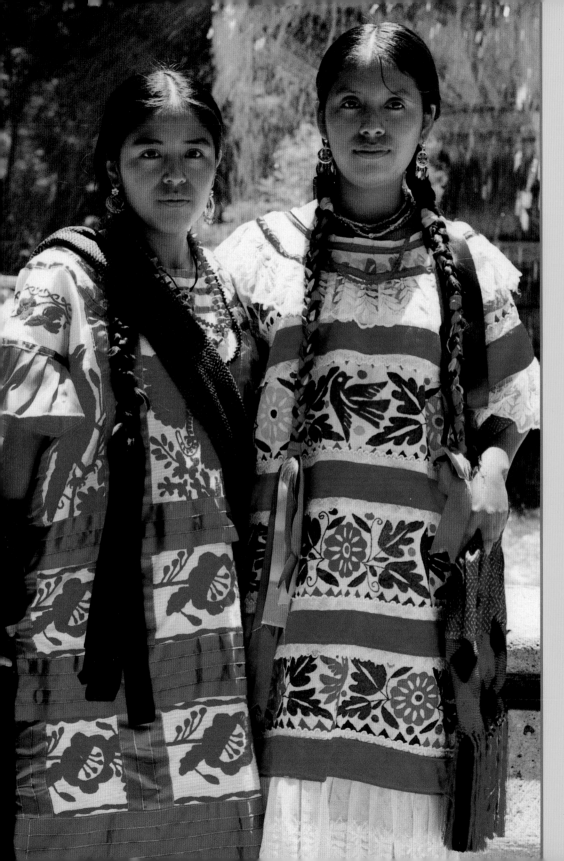

121

Representantes de la región de la Cañada.

Two young women representing the Canada region.

122

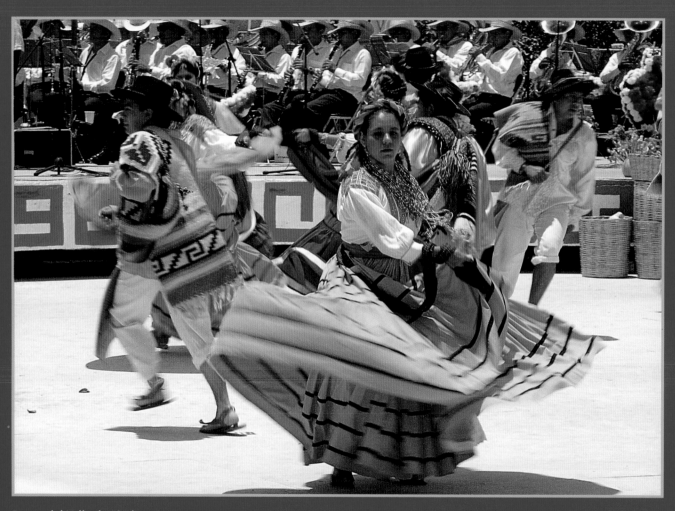

Danza del Valle de Ejutla.
Dance from the Valley of Ejutla.

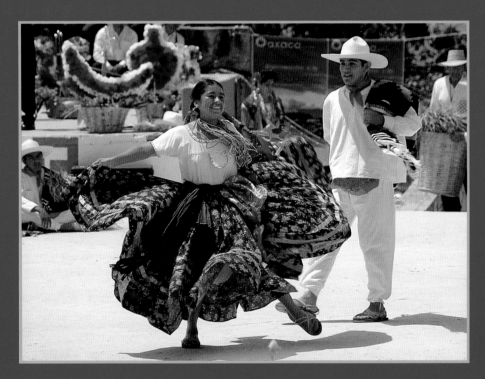

Danza de la región de la Mixteca.
Dance from the Mixtec region.

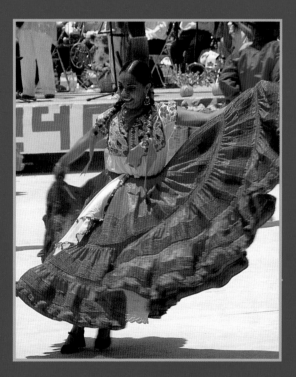

Danza de la región de la Costa.
Dance from the coastal region.

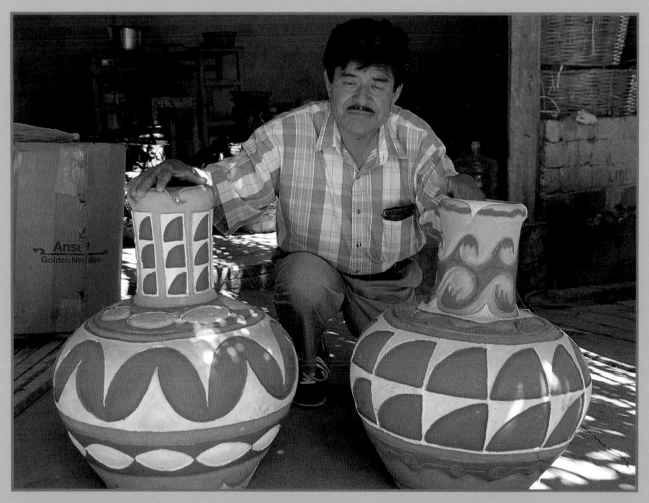

Avelino Blanco, artesano de Atzompa, creador de hermosas figuras hechas en barro rojo y negro con estilo de pastillaje.

Avelino Blanco, craftsman from Atzompa, creator of beautiful pieces made of red and black ceramic.

Cozobi, a ellos les ofrecían anualmente una fiesta de cantos y danzas.

Algo semejante hacían los antiguos pueblos de Oaxaca, los mexicas también veneraban a *Centeotl* y a *Xilomen*, diosa del maíz tierno o elote. A quienes les ofrecían sacrificios humanos, cantos y danzas. En el primer día del octavo mes del calendario, celebraban fiestas a la diosa *Xilomen*, ofreciendo alimento a todos los pobres de la región durante ocho días seguidos.

Las fiestas de los pueblos mexicas se fundieron con la de los zapotecas y mixtecas, al ser estos sojuzgados por *Ahuitzotl* y sus guerreros.

Según la leyenda: "En aquellos tiempos, Xochimilco era un jardín donde abundaban las azucenas silvestres. Las jóvenes doncellas las recogían y se las ofrecían a sus dioses, como símbolo de castidad y pureza de sus almas". Durante los ocho días que duraba la Gran Fiesta, temprano en las mañanas se reunían los nobles para cantar y bailar. Por la tarde iban casi todos los habitantes de los pueblos a las faldas del Cerro *Daninayaolani* (Cerro de la Bella Vista), a gozar de la fiesta ofrecida a la Diosa *Xilomen*.

Las festividades no se interrumpieron por la llegada de los conquistadores españoles, por el contrario continuaron, permaneciendo vivas sus costumbres, aunque los primeros misioneros que llegaron a Oaxaca trataron de destruir los ritos ancestrales. Las religiosas Carmelitas, que entre 1679 y 1700 empezaban a erigir su monasterio sobre el lugar donde había existido un teocalli de los indígenas y que más tarde fue sitio de la Ermita de la Santa Veracruz, creyeron oportuno organizar una fiesta.

Terminada la práctica de la liturgia cristiana, en honor a la Virgen del Carmen (cada 16 de julio), la muchedumbre salía de la iglesia y se dirigía a celebrar con gran alborozo esta fiesta popular, convirtiéndose en una de las más importante a la cual acudía el pueblo de Oaxaca.

La historia dice que en los años 1740 y 1741, el Obispo Tomás Montaño y Aaron rechazó la mascarada y la substituyó por esculturas de

especially *Centeotl* and *Xilomen*, goddess of the eternal maize or corn. They would offer them human sacrifices, songs and dances. On the first day of their eight-month of the calendar; they celebrated fiestas for the goddess *Xilomen*, giving food to all the poor of the region during the next eight consecutive days.

The fiestas of the Mexican villages were often merged with those of the Zapotecs and Mixtecs, after being subdued by the army of the warrior *Ahuitzotl*.

According to one legend: "*Xochimilco* was a garden where the white lily was abundant. Young maidens would gather and would offer the flowers to their gods, as a symbol of chastity and pureness of their soul." During the eight days that the *Gran Fiesta* (great celebration) lasted, the nobles would gather early in the morning to sing and dance. During the daytime almost all the residents would go to the outskirts of *Cerro Daninayaolani* (Hill of the Beautiful View), to enjoy the fiesta offered to the goddess *Xilomen*.

The arrival of the Spanish conquistadors did not interrupt the annual festivities. On the contrary, they continued keeping alive their customs, although the first missionaries that arrived to Oaxaca tried to destroy these ancient rituals. Between 1679 and 1700 the religious Carmelites began to establish their monastery on the place where a *teocalli* (religious place) of the indigenous people existed and which later became the site of the Santa Veracruz Hermitage. The Carmelites believed it was opportune to organize a masquerade celebration in which the *Tarasca* (a monster) was representative of the people.

At the end of the practice of the Christian liturgy, honoring *La Virgen del Carmen* that took place every 16th of July, people came out of the church to celebrate with great thrill this masquerade celebration. This event became an important celebration for the Oaxacan people.

History tells us that in the years 1740-1741, Bishop Tomas Montano and Aaron rejected the masquerade celebration and substituted it with

125

Participantes de la
calenda de la Guelaguetza.

Participants of the
calenda of the Guelaguetza.

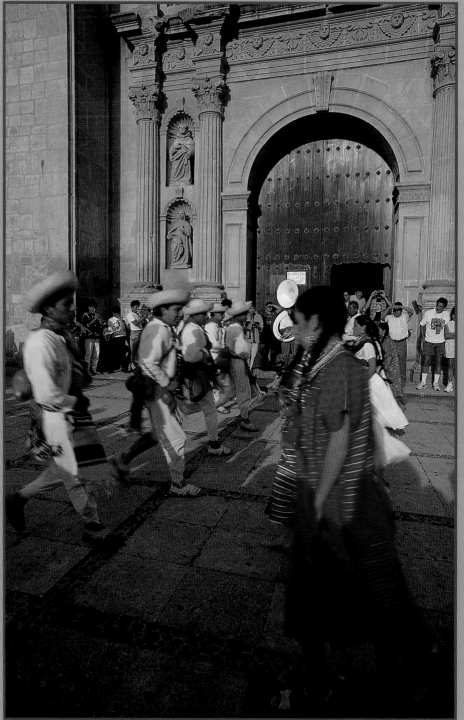

tamaños descomunales, que representaban varias razas humanas a las que se les dio el nombre de "Gigantes".

El pueblo de Oaxaca disfrutó hasta 1882 de las costumbres iniciadas por los mixtecas y zapotecas, mezclada con la de los mexicas y combinadas con las procesiones y mascaradas implantadas por los conquistadores. En 1882 se suprimieron los gigantes.

Sin embargo, persistió la costumbre de ir al Cerro del Fortín desde el primer lunes, después de haberse conmemorado la fiesta religiosa de la Virgen del Carmen. Fue a partir de entonces que se empezó a conocerlas como "Los Lunes del Cerro".

Los paseantes llevaban sus platillos típicos para almorzar y por las tardes disfrutaban de los helados de limón, tuna y la sabrosa nieve de "sorbete".

Fue entre 1928 y 1930 que se realizaron algunos proyectos para recordar las fiestas dedicadas a *Xilomen*, por los pueblos precolombinos de Oaxaca. Lo mejor de aquel intento fue la presentación de la "Danza de la Pluma", que con sus pasos y movimientos hacían la representación de la Conquista.

En 1932 se aprovecharon esos intentos, al conmemorar Oaxaca su cuarto centenario de elevación al rango de Ciudad, concedido por el Emperador Carlos V. Con este objeto se convocó a los conocedores del folklore para elaborar un programa especial, con el cual rendir homenaje a la ciudad, representando las Siete Regiones del Estado, programa que fue presentado en el Cerro del Fortín.

Con el tiempo se han ido añadiendo una serie de actividades que culminan con el segundo Lunes del Cerro. Cada año los habitantes de Oaxaca, así como los visitantes nacionales y extranjeros concurren al auditorio Guelaguetza del Cerro del Fortín, para admirar el arte y la sensibilidad de las danzas de los diferentes grupos étnicos de las Siete Regiones del Estado: la Mixteca, la Cañada, la Sierra, el Papaloapan, el Istmo, la Costa y los Valles Centrales.

En la actualidad y aunque algunos escritores sostienen que este festival ha perdido un poco su verdadero sabor oaxaqueño popular, en donde los

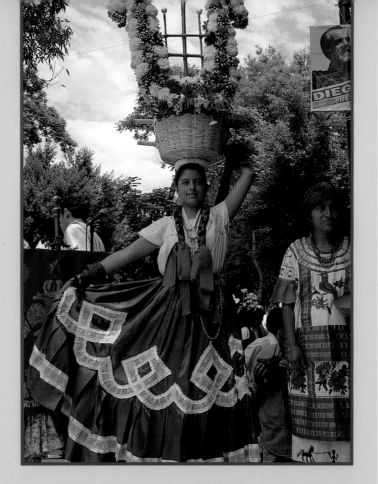

sculptures of enormous size called *Gigantes* (giants) that represented various human races.

Until 1882, the people of Oaxaca enjoyed the customs initiated by the Zapotecs and Mixtecs, intertwined with that of the Mexicans and combined with the processions and masquerades implanted by the conquistadors. In 1882 the "giants" were eliminated.

In spite of this, the customs of going to the *Cerro del Fortin* continued on the first Monday, after the commemoration of the July religious celebration of *La Virgen del Carmen*. From this point onward it was known as *Los Lunes del Cerro* (Monday's of the Peak). People would take typical dishes to eat as breakfast and in the afternoon enjoy lemon ice cream, tuna (cactus fruit) and tasty sorbet.

Between 1928 and 1930, some projects were developed to remember the celebrations dedicated to *Xilomen* by the pre-Columbian people of Oaxaca. The best of that effort was the *Danza de la Pluma* (feather dance) that through steps and movements represented the Conquest.

In 1932, these celebrations were of use in commemorating Oaxaca's fourth centennial ascent to the rank of "city," as decreed by the Spanish Emperor Carlos V. With this objective those experts in folklore were called upon to develop a special program, to offer homage to the city. This program represented *Las Siete Regiones del Estado*, (the seven regions of the state) and was presented in the *Cerro del Fortin*.

Several activities have been added over time, that culminate with the second *Lunes del Cerro* (Monday of the Peak). Each year, residents, nationals and foreign visitors, gather at the auditorium *Guelaguetza del Cerro del Fortin* to admire the artistry and the emotions of the dances from the different ethnic groups of the Seven Regions of the State: Mixteca, Canada, Sierra, Papaloapan, Istmo, Costa and Valles Centrales.

Some writers believe that this festival has lost a bit of its true Oaxacan flavor; where townspeople participated in the dances, preparation of rural foods, and in the sharing at the foot of the traditional *Cerro de la Bella*

127

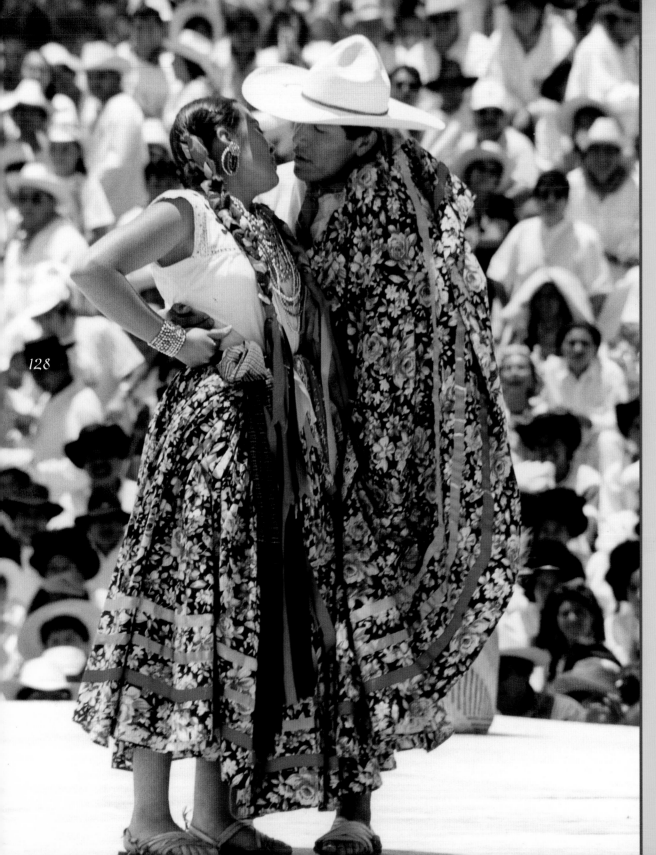

128

Pareja representando la
región de la Mixteca.

Couple representing the
Mixtec region.

pobladores participaban de los bailes, comidas campestres y convivencia al pie del tradicional Cerro de la Bella Vista, la Guelaguetza continúa siendo una experiencia inolvidable por su música, sus bailes y sus ofrendas compartidas.

Se da inicio con la Calenda del Carmen Alto, al anochecer del sábado anterior al primer Lunes del Cerro. Las diferentes delegaciones realizan un recorrido que empieza en esta iglesia, o en la de Santo Domingo, continúa por el Paseo de Alcalá, donde las diferentes delegaciones entretienen a los asistentes con sus bailes.

Impresionan los diferentes atuendos regionales, la belleza de la mujer y el garbo del oaxaqueño.

En la famosa "Danza de la Pluma", el hombre va recargado de un atuendo de plumas en su cabeza, las que mantienen en su lugar con fantástico

Vista. Despite this perspective the *Guelaguetza* continues to be an unforgettable experience for its music, dance and shared offerings.

The celebration begins with the *Calenda del Carmen Alto*, at sunset of the Saturday before the first *Lunes del Cerro*. The different delegations embark on a roundabout that begins in the church del Carmen Alto or in the Santo Domingo Church. It continues around the *Paseo de Alcala*, where the different delegations entertain participants with their dances.

The dances are impressive with the different regional costumes, the beauty of the women, and the grace of the Oaxacan. In the famous *Danza de la Pluma* (feather dance) men wear a head piece full of feathers; kept in place with incredible control and equilibrium. Meanwhile, they follow the steps and movements that are required by the rhythm of the music.

129

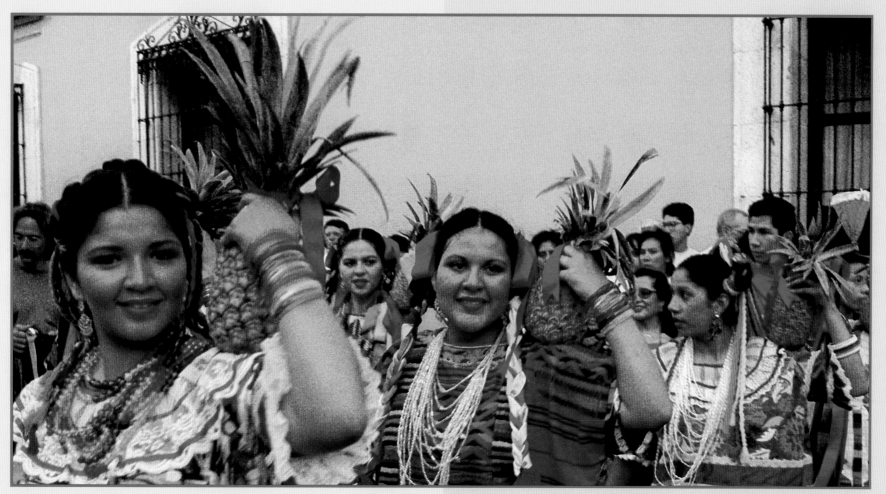

130

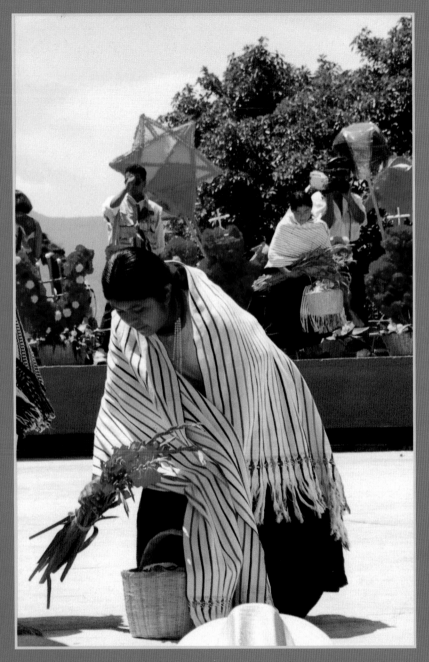

Ofrenda de flores de los representantes de la región de la Sierra.

Offering of flowers from the Sierra region.

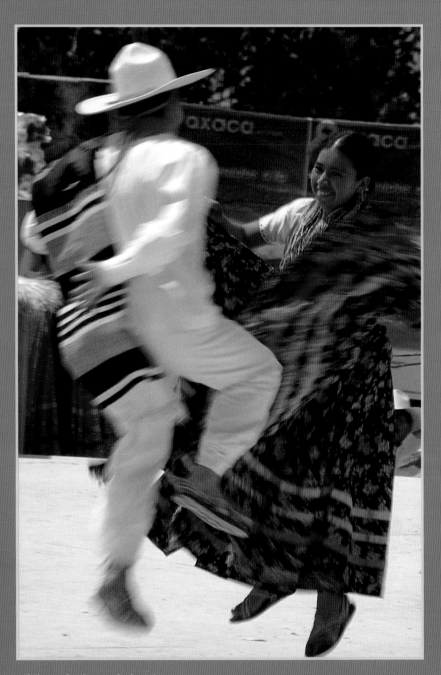

Júbilo en la danza de la Mixteca.

Excitement in the dance from the Mixtec region.

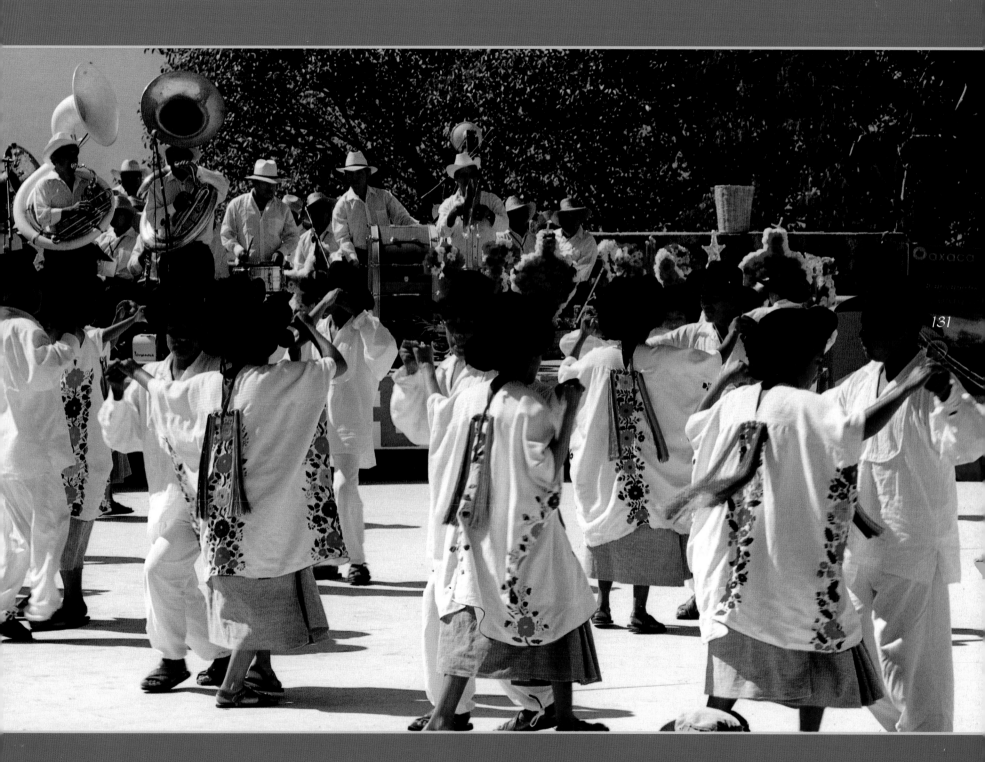

131

132

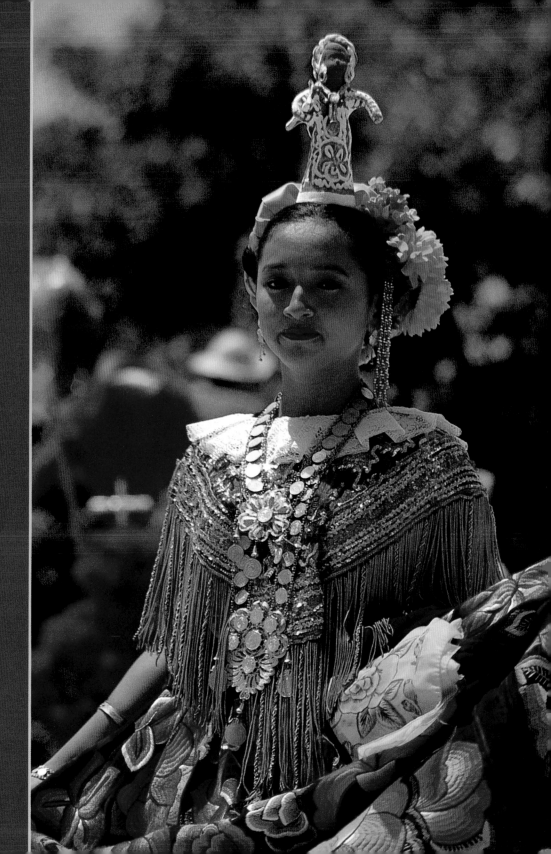

Hermosa representante de la
región del Istmo de Tehuantepec.

Beautiful dancer from the
Isthmus of Tehuantepec.

control y equilibrio, mientras realiza los pasos y movimientos que requieren la ejecución musical.

Culturalmente, Oaxaca se viste de gala con una serie de actividades que llenan un calendario de dos semanas y que incluyen mesas redondas, muestras de artes plásticas, presentaciones de libros, conciertos, concurso de la Diosa *Centeotl*, conferencias, representación histórica del Lunes del Cerro durante la época prehispánica, colonial y actual, así como de la leyenda *"Donaji"*. Es tanta la intensidad de los programas elaborados, que el tiempo no alcanza para estar presente en cada uno de estos eventos culturales.

El primer Lunes del Cerro empieza temprano para el visitante interesado en obtener un buen asiento. El auditorio comienza a llenarse a partir de las nueve de la mañana, aunque el programa no se inicia hasta las once del día. Son dos horas, durantes las cuales se puede observar como las gradas de cemento gris cobran color llenándose de puntos multicolores, de paraguas abiertos con los que los asistentes se protegen de los rayos solares, que en determinado momento caen verticalmente. Aunque la temperatura es agradable, el sol la eleva y es necesario protegerse.

El programa se inicia cuando el Gobernador del Estado, acompañado de su comitiva oficial hace acto de presencia, para presidir la festividad. Las "Mañanitas de Chirimía" son el preludio de un desfile de mujeres bonitas y hombres apuestos.

Los participantes de cada una de las regiones hacen cantar, reír y silbar por tres horas a la muchedumbre que se congrega en el auditorio. Regiones como la Mixteca motivan a cantar en coro la "Canción Mixteca", la cual es casi un himno oaxaqueño melancólico; el baile Flor de Piña de Tuxtepec, representando a la región de Papaloapan despierta la algarabía, llenando los ojos de color y ritmo; son docenas de bellas muchachas vestidas con huipiles bordados en una gama de diseños y colores, quienes mantienen a los espectadores en el filo de sus asientos, extáticos ante sus movimientos.

During this time, Oaxaca is "dressed-up" with a series of cultural activities that fill a calendar of two weeks. This includes roundtables, samples of plastic art, book presentations, concerts, contests of the *Diosa Centeotl* (the goddess *Centeotl*), conferences, and historical representations of *Lunes del Cerro* as well as the *Donaji* legend from the pre Hispanic era, as well as from colonial and current times. It is with so much intensity that these events are created, that time does not allow for us to be present in each and every one of these cultural events.

The first *Lunes del Cerro* starts early in the morning for the visitor interested in obtaining a good seat. The auditorium begins to fill around nine in the morning, even though the program does not start until around eleven. Two hours can be used to observe how the rows of gray concrete are filled with multicolored dots of open umbrellas, used by the participants to protect themselves from the sun rays that at some point directly falls over them. Even though the weather is nice, the sun heats up the day and it is necessary to protect oneself.

The program begins as the governor of the state, accompanied by his official committee, arrives to preside over the festivity. *Las Mananitas de Chirimia* is a parade with a prelude of beautiful women and handsome men.

The participants of each of the seven regions make the public sing, laugh and whistle for three hours. The Mixteca encourages them to sing the chorus of the song *Cancion Mixteca* (Mixteca Song), which is almost like a melancholic Oaxacan hymn. *Flor de Pina de Tuxtepec*, a dance representing the region of Papaloapan, creates an uproar. It fills our sight with color and rhythm as dozens of beautiful young women dressed in embroidered *huipiles* in an array of colors and designs, captivate spectators with their movements.

Much like the first Monday, the second *Lunes del Cerro*, the presentations end with the traditional dance of Oaxaca: *La Danza de la Pluma* (the feather dance). Its military-like and sad music awakens the memory of a desperate resistance in advance of the Spanish conquistadors.

133

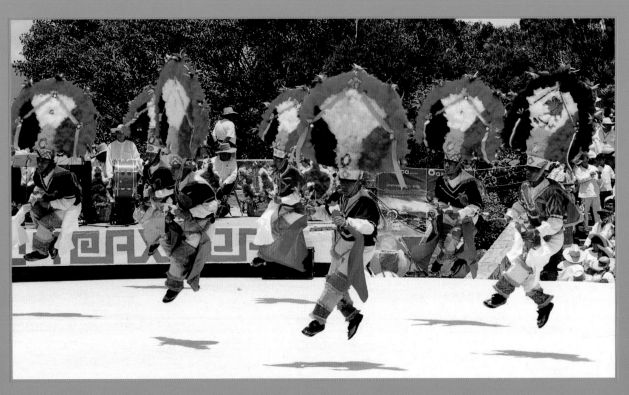

La majestuosidad y habilidad de los bailarines de la Danza de la Pluma es demostrada a cabalidad.

The majesty and ability of the dancers from Oaxaca is demonstrated in The Feather Dance.

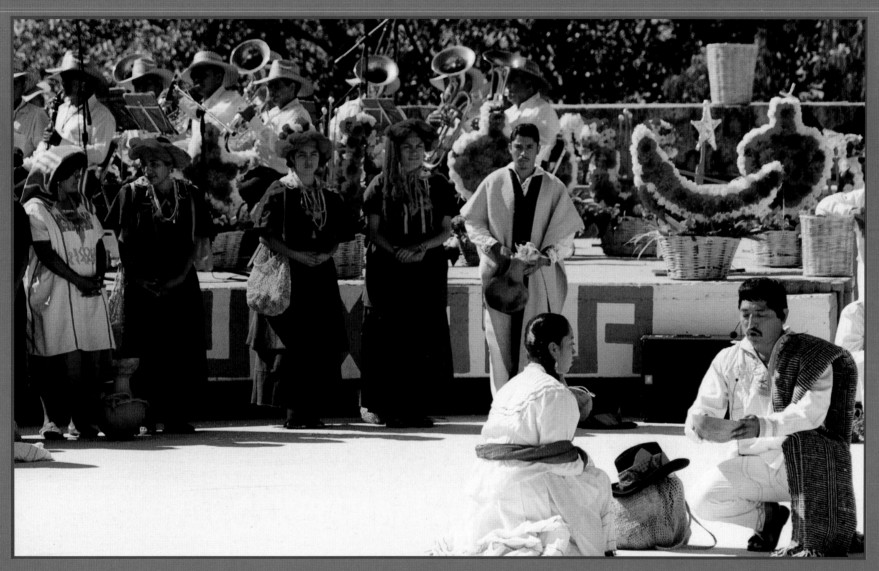

Rituales y danzas de los pueblos de la región de la Sierra.

Rituals and dances from the delegations of the Sierra region.

135

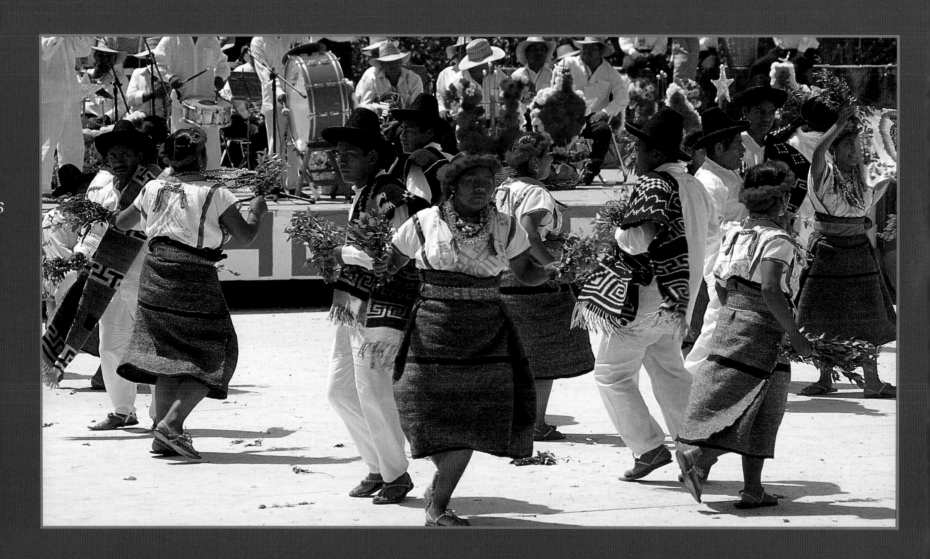

136

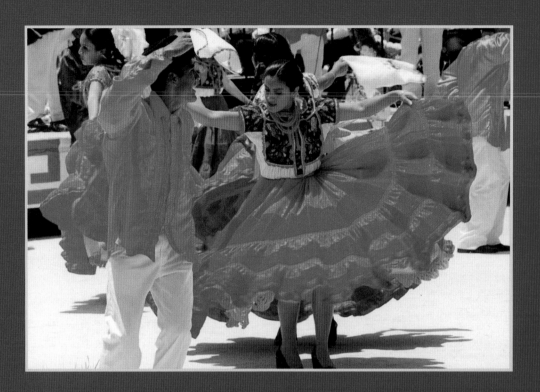

El festival se desborda
en movimientos, colores
y sonidos durante su
presentación el tercer y cuarto
lunes de julio.

The Festival of the Guelaguetza
is a demonstration of happiness,
solidarity, movement, colors and
sounds, which take place on the
third and fourth Monday of July.

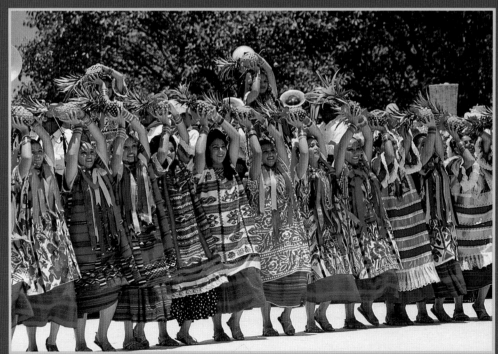

La Guelaguetza ✤ *The Guelaguetza*

Tanto el primero como el segundo Lunes del Cerro, las presentaciones terminan con el baile tradicional de Oaxaca: "La Danza de la Pluma". Su música marcial y triste despierta en la memoria una resistencia desesperada ante el avance conquistador de España. Según la leyenda, este baile fue ideado por el rey zapoteca Cosijoesa y por el rey azteca Montezuma para enviar mensajes en clave, a través de los movimientos y pasos de la danza; los españoles no entendían el lenguaje, pero como llevaban con ellos a la Malinche, quien traducía todo lo que escuchaba, los indígenas bailaban durante la noche y a veces durante días seguidos enviando con sus movimientos mensajes en clave a sus guerreros.

According to legend, this dance was thought of by the Zapotec king, *Cosijoesa*, and by the Aztec king, Montezuma, as a way to send coded messages through the movements and the dance steps. The Spaniards did not understand the language, but they had *La Malinche* at their side, who translated everything she heard. In order to deceive them, the indigenous people would dance during the night and sometimes during several days send messages to their warriors through their movement.

This tradition of the Guelaguetza, of sharing the good and bad times with friends, is found in the celebration of the Day of the Dead, in the people who open their doors to all, even to strangers. They welcome guests

138

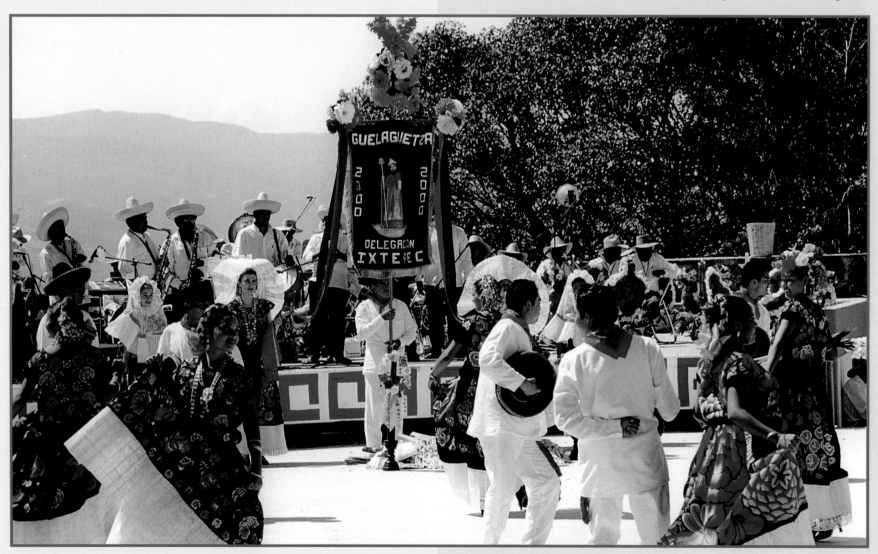

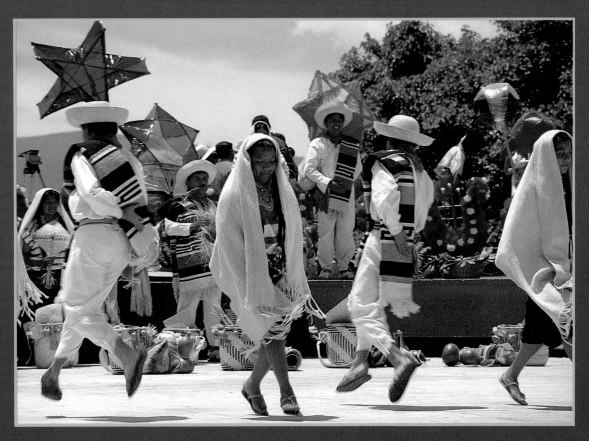

Delegación de la región de la Sierra.

Delegation from the Sierra region.

Y esta tradición de la Guelaguetza, de compartir con los amigos los buenos y malos momentos, se la encuentra en las fiestas de finados cuando se "recoge muertos", en las casas que se abren incluso a los desconocidos. Se la recibe en la sonrisa y en el deseo de ayudar de la gente, en el compartir de una comida o simplemente en el saludo amable que se recibe cada mañana al salir a la calle.

La generosidad y alegría del oaxaqueño se la experimenta en cualquier día del año. Está latente en sus gestos comedidos, en su deseo de compartir sus tradiciones ya sea para la fiesta de Muertos, Semana Santa o las Fiestas Decembrinas.

En cualquier época del año, el espectador vive y palpita con su música y sus bailes. Porque esta fiesta de la Guelaguetza es un regalo que ofrece Oaxaca al espíritu y los sentidos a través del folklore y la solidaridad de su gente: un compendio que representa siglos de tradiciones y de ayuda mutua.

with smiles and with the desire to help anyone in need, by sharing a dinner with a friendly greeting that is received every morning when you leave your home.

The generosity and happiness of Oaxacan people is felt throughout the year. It is felt in its comic gestures; in its desire to share its traditions, whether it is the celebration of the dead, Holy Week, or the December holidays. In any time of the year, the spectator lives and breathes the music and the dances of the Guelaguetza, a celebration of the spirit and the senses, because the Guelaguetza is Oaxaca— its regions, its people, its music, and its dances: a recapitulation that represents centuries of traditions and of mutual assistance.

140

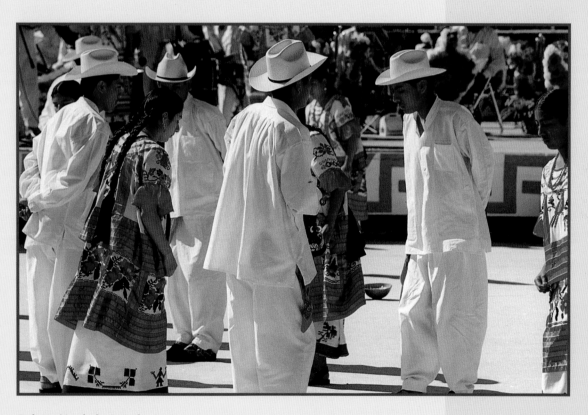

Delegación de la Cañada.
Delegation from the Canada.

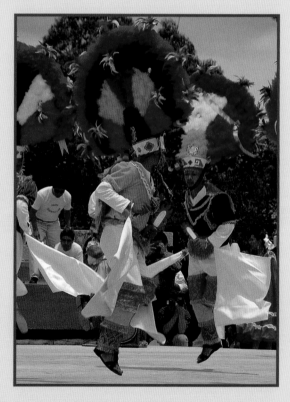

La presentación de los bailables de los Lunes del Cerro se cierra con la hermosa Danza de la Pluma.

The presentation of the dances on the Monday of the Hill closes with the beautiful Feather Dance.

Catálogo Fotográfico ❈ Photo Catalog

Portada/Cover:

Izquierda superior: Las Posadas.

Top left: The Posadas.

Portada/Cover:

Izquierda inferior: Festival de la Guelaguetza: Bailarina de la "Danza de la Piña" de la región de Tuxtepec.

Lower left: The Guelaguetza Festival: Dance of the Pineapple of the Tuxtepec region.

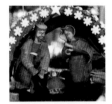

Portada/Cover:

Derecha: Festival de la Noche de Rábanos: Nacimiento creado con rábanos de diferentes tamaños.

Right: Festival of the Night Radishes: Nativity scene made with radishes of different sizes.

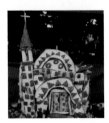

Contraportada/Backcover:

Izquierda superior: Festival de la Noche de Rábanos: Iglesia hecha con rábanos de diferentes tamaños.

Top left: Festival of the Night Radishes: Church made with radishes of different sizes.

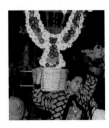

Contraportada/Backcover:

Izquierda inferior: Calenda en honor de la Virgen de la Soledad.

Lower left: *Calenda* in honor of the Virgin of Solitude.

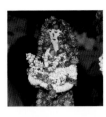

Contraportada/Backcover:

Derecha: Festival de la Noche de Rábanos: Figuras hechas con toto-moxtle (hojas de maíz).

Right: Festival of the Night of the Radishes: Figures made with corn husks.

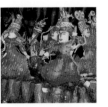

Página/Page 2:

La Virgen María con el Niño Jesús, sobre un burro. Creación en flor inmortal.

Virgin Mary with Baby Jesus on a donkey. Figures done with evergreen flowers.

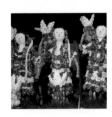

Página/Page 12:

Artesanía de barro negro, de San Bartolo Coyotepec.

Black pottery from San Bartolo Coyotepec.

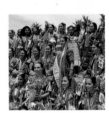

Página/Page 15:

Festival de la Guelaguetza: Representante de la región de Tuxtepec, con su tradicional danza de la Piña.

The Guelaguetza Festival: Delegation of Tuxtepec, with the traditional dance of the Pineapple.

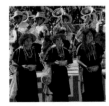

Página/Page 16:

Superior: Festival de la Guelaguetza: Representantes de la región de la Sierra.

Top: Festival of the Guelaguetza: Delegation of the Sierra region.

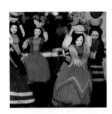

Página/Page 16:

Inferior izquierda: Figura hecha con flor inmortal.

Lower left: Figure made with evergreen flowers.

Página/Page 16:

Inferior derecha: Figuras hechas con rábanos.

Lower right: Figures made with radishes.

Página/Page 20:

Figuras hechas con flor inmortal representando a las chinas oaxa-queñas, de los Valles Centrales.

Figures made with evergreen flowers representing the Oaxacan women, from the Central Valleys.

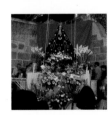

Página/Page 22:

Imagen de la venerada Virgen de la Soledad, Patrona de Oaxaca.

Image of the Virgin of Solitude.

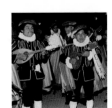

Página/Page 25:

Integrantes de la Tuna de Antequera, ofrecen su homenaje musical a la Virgen de la Soledad.

Members of The Tuna of Antequera, offering a musical rendition to the Virgin of Solitude.

Página/Page 27:

Superior: "Gigantes" participantes en la fiesta de la Virgen de la Soledad.

Top: "Giants" participating in the celebration of the Virgin of Solitude.

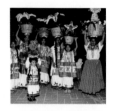

Página/Page 27:

Inferior: Participantes de la calenda en honor de la Virgen de la Soledad. Delegación de La Cañada y de la Sierra.

Lower: Participants in the *calenda* in honor of the Virgin of Solitude, with their own baskets of flowers.

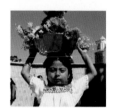

Página/Page 28:

Niña con su canasta como ofrenda.

Girl with her basket as an offering to the Virgin of Solitude.

Página/Page 33:

Pequeño con su flor para la Virgen de la Soledad.

A little boy with a flower for the Virgin of Solitude.

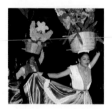

Página/Page 35:

Chinas oaxaqueñas participando en la calenda en honor de la Virgen de la Soledad.

Oaxacan women participating in the *calenda* in honor of the Virgin of Solitude.

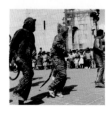

Página/Page 36:

Bailarines en el atrio de la Basílica de la Soledad.

Dancers in the atrium of the Basilica of the Virgin of Solitude.

142

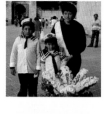

Página/Page 38:

Madre con sus hijos con su canasta de flores.

Mother and children with their basket of flowers.

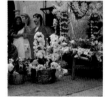

Página/Page 40:

Niña observa a través de un hueco de la figura de un gigante, que permite a quien lo carga ver por dónde va.

A girl observes through a hole in the figure of a giant, which lets the handler see where he is going.

Página/Page 43:

Altar decorado con flores, canastas y gigantes son algunos de los elementos que forman parte de la celebración de la Virgen de la Soledad.

Altar decorated with flowers, baskets, and giants are some of the elements that are part of the celebration of the Virgin of Solitude.

Página/Page 46:

"Monte Albán cuna de nuestra Cultura", figuras hechas con rábanos.

"Monte Alban cradle of our culture", figures made with radishes.

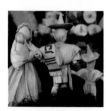

Página/Page 54:

Figuras hechas con totomoxtle.

Figures made with corn husks.

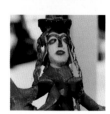

Página/Page 60:

Figura hecha con rábanos.

Figure made with radishes.

Página/Page 64:

Concursante tallando su figura de rábano.

A participant creating a figure.

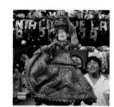

Página/Page 69:

Figura hecha con totomoxtle.

Figure made with corn husks.

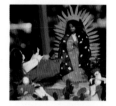

Página/Page 76:

Escena de la aparición de la Virgen de Guadalupe a San Juan Diego, hecho con totomoxtle.

Scene of the Virgin of Guadalupe with San Juan Diego, made with corn husks.

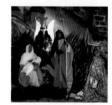

Página/Page 86:

Representación de las Posadas.

The Posadas.

Página/Page 89:

Banda participante de las calendas de Nochebuena.

A band plays as part of the group of one the churches on the Christmas *calendas*.

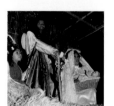

Página/Page 90:

Niños representando a San José, la Virgen María y el Niño Jesús, participan en las calendas de Nochebuena.

Children representing Saint Joseph, Virgin Mary and Baby Jesus, parade during the Christmas *calendas*.

Página/Page 91:

Superior: Kiosco, Plaza de la Constitución, iluminado al atardecer.

Top: Lights illuminate the kiosk in the Constitution Plaza in downtown Oaxaca.

Página/Page 91:

Inferior: Niños participando en las calendas de Nochebuena.

Bottom: Children participating in the Christmas *calendas*.

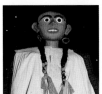

Página/Page 92:

"Gigantes" tradicionales en las fiestas oaxaqueñas.

"Giants," a traditional character in the Oaxacan celebrations.

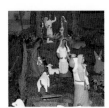

Página/Page 95:

Nacimiento expuesto a un costado de la Catedral de la ciudad de Oaxaca.

Nativity scene on the side of the Cathedral of the City of Oaxaca.

Página/Page 96:

Un niño golpea una piñata en forma de estrella.

A boy hits a pinata.

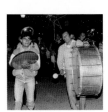

Página/Page 100:

Diferentes bandas acompañan los nacimientos presentados por cada una de las iglesias de la ciudad.

Bands participate in the Christmas celebrations.

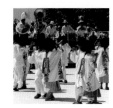

Página/Page 101:

Nacimiento que ha ido construyendo a través de los años Juan Manuel García Esperanza.

Juan Manuel García Esperanza has constructed this beautiful Nativity scene over the years.

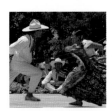

Página/Page 114:

Bailarines representando la región de la Mixteca.

Dancers representing the Mixtec region.

Página/Page 120:

Participante en el concurso de la Diosa Centeótl, representando diferentes poblaciones de las siete regiones de Oaxaca.

Young woman representing different regions of Oaxaca participate in the Diosa Centeotl contest.

Página/Page 125:

Delegación de la región de la Costa.

Delegation from the Coast.

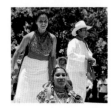

Página/Page 127:

Representante de las chinas oaxaqueñas baila con su canasta de flores.

Oaxacan woman from the Central Valley dances with her basket.

Página/Page 129:

Representantes de Tuxtepec.

Delegation of Tuxtepec.

Página/Page 131:

Alegría la elegancia de los atuendos de Yalalag.

The joy of life and the elegance of the dresses of the women from Yalalag.

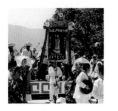

Página/Page 133:

Músico participante en la calenda de la Guelaguetza.

Musician participant of the *calenda* of the Guelaguetza.

143

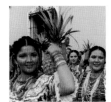

Página/Page 138:

Delegación de Ixtepec, Istmo de Tehuantepec.

Delegation of Ixtepec, from the Isthmus of Tehuantepec.

MEXICO

Navidad Mágica en Oaxaca